헤르만 헤세처럼 그려라

청영의 예술치료 멘토링

헤르만 헤세처럼 그려라

김청영 지음

자유문고

왜 헤르만 헤세인가?

헤르만 헤세는 소설가다.

우리가 알고 있는 헤세는 1919년 『데미안』을 발표하고, 1946년에 노벨문학상을 수상한 독일의 대표적인 작가다.

우리는 청소년 시기에 누구나 한 번쯤 그의 책을 읽어봤을 것이다. 문학청년이 아니었더라도 많은 소녀 소년들이 사색의 시간을 그의 소설과 함께 보내곤 했다. 우리의 마음을 사로잡은 그는 분명 글을 쓰는 작가다.

헤르만 헤세는 화가다.

그는 분명 화가이기도 하다. 지적이고 감수성 넘치는 수많은 소설을 남긴 그가 그림을 그렸다는 사실을 아는 이는 많지 않다.

나 역시 예술치료라는 학문을 접하며 미술가인 헤세와 처음 만났다.

헤르만 헤세가 40세쯤 되던 해였다. 그는 의학심리학의 대가였던 구스타프 융을 찾아가 자신의 신경증 증세에 대한 상담을 받는다. 환자와 의사의 만남을 계기로 헤세는 그림을 그리기 시작했다. 그리고 미술을 통해 자신의 심리적 고통과 상처받은 영혼을 치유해 나갔다.

헤세는 그림에 소질이 있었다. 실제로 그는 어린 청소년 시절부터 그림에 관심이 많았고, 시각적 표현에 대해 예민한 재능을 보였다.

삶의 전반부에는 미술과 무관하게 살아왔던 헤세. 심리적 방황의 순간인 인생 후반부에 우연히 찾아온 그림은 어쩌면 필연이었을지도 모른다. 그렇게 헤세는 너무나 자연스럽게 미술을 자신의 것으로 받아들였다. 자신의 방식으로 미술을 탐구했고 그림으로 표현해냈다.

헤세는 그림을 통해 자신이 본 아름다움을 가장 자기답게 표현하기 시작했다. 그리고 헤세가 그림을 얼마나 소중하게 여겼는지는 그의 편지에서도 잘 드러난다.

> "나는 지금까지 살아오면서 한 번도 해본 적이 없는 것, 즉 그림을 그리는 가운데 종종 견디기 어려운 지경에 이르는 슬픔에서 벗어날 수 있는 탈출구를 발견했다. 그것이 객관적으로 어떤 가치를 지니는가는 중요치 않다. 내게 있어 그것은 문학이 내게 주지 못했던, 예술의 위안 속에 새롭게 침잠하는 것이다."
>
> (펠릭스 브라운Felix Braun에게 보내는 편지 중에서)

그림은 헤세에게 '치유'였다. 동시에 그림에 대한 대단한 열정과 집념을 지녔던 그는 많은 명작을 남기기도 했다.

헤세는 말했다.

"내가 그림을 그리지 않았다면 정신병동에서 생을 마감했을 것입니다."

필자 또한 독자들에게 꼭 전하고 싶은 말이 있다.

"당신도 헤르만 헤세처럼 그림을 그려보세요!"

이렇게 말할 수 있는 이유는, 그림이 분명 당신에게 진정한 힐링과 자기다움의 쉼으로 인도해 줄 것이라는 확신이 있기 때문이다.

<div align="right">
그림을 통해 마음을 치유하는

김청영
</div>

작가 헤세,
그리다!

청영, 연인, 장지, 먹

반가워요! 화가 헤르만 헤세

"더 이상 버틸 수가 없어!"
마흔의 나이, 의사 융을 찾아간 헤르만 헤세의 마음은 어땠을까?
아마도 이렇게 중얼거렸을지 모른다. 온통 상처투성이였던 헤세
는 지칠 만큼 지쳤다.

제1차 세계대전을 일으킨 조국 독일은 세상의 비난을 받고 있었
다. 첩첩산중으로, 가족문제도 고통이었다. 아내와 아들에게 찾
아온 병마는 그를 더욱 힘들고 좌절하게 만들었다.

그 모든 상황이 헤세를 심리적인 방황과 고통으로 이끌었다. 자
신의 길과 평화로운 삶을 찾지 못하던 헤세는 결국 정신치료를
받기로 결심했다. 그렇게 융과 운명적 만남이 이루어졌다.

헤세는 정신 치료를 받으면서 그림을 그리기 시작했다. 심리적

인 안정을 위해 권유 받아 시작한 그림에, 그는 점점 매료되고 빠져들었다.

헤세는 파스텔, 유화, 목탄 등 여러 그리기 재료들을 다양하게 사용해 보았다. 자신에게 맞는 그림 기법을 이리저리 구사해 보았다. 그리고 최종적으로 그는 수채화를 선택했다. 헤세는 스위스 티치노 주 몬타뇰라에 정착한 후 본격적인 수채화 작업을 시작했다.

헤르만 헤세는 그곳에서 어느새 화가가 돼 있었다. 자신의 글에 직접 그림을 그려 넣기도 했고, 그림엽서도 제작해 팔아 돈도 벌었다. 수익금은 전쟁포로를 위해 모두 기부했다.

그의 그림에는 여러 여행지와 수많은 정원 풍경이 깃들어 있다. 인생 후반기를 여행과 정원 가꾸기에 많은 시간을 보낸 것이다.

중년이었던 헤세의 그림은 상당히 고요했다. 그림 속 자연풍경은 평화롭고 조용했다. 동물이나 다른 사람은 거의 등장하지 않는다. 자신의 모습만 등장한다. 헤세는 그림을 통해 자신의 정

서를 따뜻하고 아름답게 이해하고, 마음을 관리하며 지낼 수 있었다.

그렇게 화가가 된 소설가 헤세는 안정된 마음으로 집필에 몰입했다. 후반기에 탄생한 작품들이 그 유명한『데미안』과『클링조어의 마지막 여름』등이다.

4주 만에 쓴 자전적 작품『클링조어의 마지막 여름』의 경우, 헤세는 그림에 대한 자신의 열정을 그대로 내보였다. 헤세는 인간의 고뇌와 우울을 사실적으로 드러낸 이 소설 속의 주인공 클링조어를 정말로 자신처럼 그림을 통해 새로운 세계로 들어가게 표현했다. 어느덧 헤르만 헤세에게 소설과 그림의 벽은 없었다. 글과 미술은 하나였다.

헤세가 그림을 선택한 이유?

"그림을 그리지 않았다면 나는 미쳤을 거야!"

헤르만 헤세가 40세에 이르러 최초로 그림을 택한 후 직접 한 말이다. 이후 다시 40여 년 간 그림을 그린 헤세는 실제로 "그림을 그리는 일은 나에게 마술 도구와 같다."는 말도 남겼다.

헤세가 그림을 선택한 이유는 과연 무엇일까? 그림에 대한 다양한 코멘트를 남기고 매일 페인팅을 하며 활발하게 그림을 그린 이유는 무엇인가?

미술가들에게 미술을 하게 된 계기를 물어보면, 저마다 다를 것이다. 어린 날에 미술을 만났다면 부모님의 권유이거나 친구를 따라 그림을 그리는 경우가 많을 것이요, 청소년기라면 미래의 꿈이거나 진로를 화가로 정했기 때문일 수도 있다.

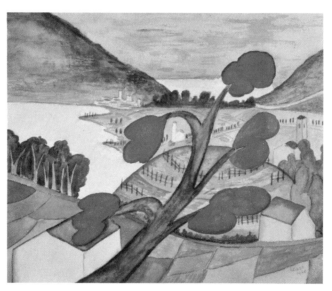

헤르만 헤세, 카슬라노의 가을, 1920

그러나 헤세처럼 나이 40이 넘어가는 중년에 이르러 우연히 예술을 시작하게 되었다면, 그것은 어린 시절에 그림에 대한 동경이 있었거나 자신의 내면을 찾고 싶은 잠재의식이 내재돼 있었을 확률이 높다.

자아가 길을 잃고, 방황하고, 어느 곳으로 가야 할지 알 수 없을 때 그림은 신기하게도 당신에게 말을 걸어온다.

"넌 지금 여기에서 살고 있어."

우리는 그림을 그리기 전 수많은 삶의 현실적 요소에 집착해 있다. 행복, 명예, 관계, 부귀영화, 건강, 가족, 고통, 외로움, 고난, 위기, 회피… 따위다. 그러나 그림을 그리기 시작하는 순간 그 모든 집착들은 하나씩 떨어져 나간다. 어느새 집착하던 현실을 털어내고 화폭 안으로 완전히 들어선다. 그림과 우리는 1대1로 대면하는 것이다.

"넌 지금 이 순간 이 예술(그림) 안에 살고 있지~."

그림은 우리에게 속삭인다. 집착했던 당신 밖의 세상을 훌훌 털어버리고 오로지 자신을 만나는 시간이 바로 예술과 함께 하는 '지금 여기'다.

"당신은 어디에 있는 거지?"

"Here and Now!"

만남이 운명을 바꾼다!

예술은 인간의 실존을 가장 고급스럽게 일깨워주는 수단이다. 인간의 행위 중 가장 지적인 활동이요, 인간이 사유하는 존재임을 깨닫게 해주는 행위이기 때문이다.

예술이란 개인의 정서와 정신을 담아내는 1대1의 거울이다. 인간이 가지고 있는 각자의 존재 가치를 드러내 주는 것이 바로 예술의 진정한 힘이다.

헤르만 헤세도 같은 경험을 했다. 40대에 찾아온 이혼과 재혼 그리고 자녀의 아픔, 조국에서 들려오는 자신에 대한 온갖 폄훼와 비난들. 그 모든 것들이 몰아쳐 와 헤세의 신경증 증세를 불러일으킨 것이다.

그때 만난 정신과 의사 구스타프 융은 헤세의 운명을 바꾸었다.

청영, Lover시리즈, 장지, 먹

마침 융은 자신의 공상을 그림으로 드러내기도 하고, 그림을 분석해 심리치료에 적용하는 데 많은 연구를 하고 있었다. 특히, 융은 동양철학의 보이지 않는 기운에 대해서도 흥미를 갖던 시기였다.

융은 환자로 온 헤세에게 말했다.

"헤세, 자네 혹시 그림을 한 번 그려 보지 않겠나?"

순간, 헤세의 머리 위로 한 줄기 광명이 스쳐 지나갔다.

"그림이요? 오, 좋아요. 사실 어렸을 때부터 전 친구들에게 그림을 그려보고 싶다는 말을 많이 했었지요."

헤세는 '그림' 처방이 매우 마음에 들었다. 그때 헤세는 자신에게 찾아온 40세의 위기의식을 잘 인지하고 있었다. 더 이상 '신경증 (히스테리성)'이 헤세 자신을 잡아먹지 못하도록 철저히 방어막을 치고 싶었다.

사실 나이를 따져보면 헤세의 이런 결단은 얼마나 멋지고 지적 인가? 자신의 고난을 '그림'으로 대처한다는 것이 말처럼 쉬운 일은 아니었을 테니 말이다. 그러나 결과적으로 수많은 미술재 료를 탐구하고, 자신에게 어울리는 재료를 찾아내 그리기를 연 습하고, 자신의 미술작품을 창조해 내는 과정은 정말이지 짜릿 한 선택이 아닐 수 없다. 그 모든 예술 과정에 몰입하는 것, 자신 안에서 완전히 몰입하여 즐긴다는 것은 그렇게 운명적이었다.

본격적으로 그림을 시작한 이후, 헤세는 간단하고 편안하게 그 릴 수 있는 수채화와 피그마펜(물에 번지지 않는 펜)으로 그린 채 색화 작품을 많이 남겼다.

화가 헤세의 그림 작품을 감상하다 보면 그가 어떤 것을 보았고, 어떤 것을 느꼈으며, 어떤 것을 지향했는지 알 수 있다. 그가 인 생 후반기에 그린 그림을 보면 고요하고 안정되고 평안한 행복 이 물씬 묻어 있다. 자기 인생의 가장 격동기를 보내면서도 그림 을 그리는 단순한 작업을 통해 본래의 순수성을 되찾고, 신경증 에서 완전히 벗어나 근원적인 자아를 지켜낸 것이다.

그림을 그린다는 것은 인간이 태어난 본래의 순수한 상태를 유지시켜주는 순도 100의 작업이다. 예술행위는 그렇게 너무나 자연스럽다. 그저 솔직하게 그릴 뿐이다. 그게 예술이고, 따라서 예술작품은 자기 자신이다.

헤르만 헤세는 자신의 주치의 구스타프 융과의 운명적 만남을 통해 그림을 선택하게 되었다. 이후 40년 간 매일 그림을 그려 많은 미술작품을 남겼다. 그는 예술작업을 통해 안정과 평화, 그리고 자신의 존재를 그 속에 담아냈다.

아마 당신도 헤세의 그림을 감상할 기회가 생긴다면 그의 그림은 당신에게 이런 속삭임을 들려줄 것이다.

"지금, 이 순간! 행복한 시간을 누리고 있는 당신이에요."

당신이 기다리는 것이 사람이든, 예술이든, 그 둘 모두든, 지금 운명적 만남을 꿈꾸어 보라!

왜 기질이 중요한가?

"나는 왜 이 모양, 이 꼴일까?"
"내 아이는 왜 그럴까?"
"내 친구는 왜 그 상황에서 그렇게 생각하고 행동하지?"
"부모는 왜 나와 너무 다를까?"

이 '왜?'를 풀기 위해 우리는 자신을 아는 것으로부터 출발해야 한다. '왜'에서 자신과 타인의 본질을 이해하면 '그랬구나!'라는 명쾌한 답을 얻을 수 있다.

자신을 아는 것! 자신과 타인의 본질을 심리학에서는 '기질(temperament)'이라고 말한다. 정서와 행동적 형태로 표현되는 안정된 개인차이다. 사전적 의미는 생애 초기부터 관찰되는 정서, 운동, 반응성 및 자기 통제에 대한 안정적인 개인차라고 말한다.

청영, Lover시리즈, 장지, 먹

기질은 유전적이고 생물학적인 기초로 형성된다. 하지만, 환경적 노출과 자기를 이해해 가는 성숙도에 의해 표현 방법이 바뀔 수도 있다. 부끄러움을 많이 타던 아이가 어른이 되자 대중 앞에 서는 경우도 많다. 반대로 어릴 때 활달했던 소녀가 특별한 환경을 거치며 우울한 성격이 되고, 대인공포증을 가지게 될 수도 있다.

기질은 유아기 때에 가장 잘 드러난다. 토마스 체스의 유아 기질 종단 연구에 따르면 아이는 9가지의 심층 분류(활동수준, 리듬성, 주의산만도, 접근과 철회, 적응성, 주의력과 끈기, 반응강도, 반응의 역치, 정서의 질)에 의해 '쉬운(easy) 아이', '어려운(difficult) 아이', '더딘(slow-to-warm-up) 아이'로 분류할 수 있다.

연구자들은 3살짜리 아이의 유형을 분석하면 성인이 되었을 때의 행동 특징을 예측할 수 있다고 한다. 물론 여기에는 주변 환경과 반응이 매우 큰 변수로 작용한다.

나는 어떤 아이였을까? 내 자녀는 어떤 기질로 태어난 어떤 아이인지 나는 알고 있는가? 양육이 힘든 이유는 어쩌면 내 아이의 근원적인 심리와 기질을 모르고 있기 때문인지도 모른다.

아는 것이 힘이다. "너 자신을 알라."고 말한 현인들의 의도는 지혜를 깨달으라는 것이겠지만, 심리학 관점에서 보면 "기질을 알아야 한다."는 말이다.

나는 왜 그랬을까? 내 아이는 왜 그럴까? 나는 누구인가? 당신은 왜 그랬고 누구인가? 그 많은 질문에 답이 있다. 기질파악이 중요한 이유다.

어떻게 기질을 발견할 것인가!

어떻게 자녀의 기질을 발견하고 자기답게 살게 할 수 있는가? 주 양육자는 아이와 하루의 대부분을 함께 보낸다. 아이의 행동패턴이 정립되면 주 양육자는 대개 자신의 잣대로 아이의 행동을 규제하거나 칭찬한다.

정서적으로 안정된 주 양육자는 아이가 자유롭게 내부적 경험을 탐색할 수 있도록 놓아준다. 그리고 긍정적인 지지를 아끼지 않는다.

그러나 반대로 불안감이 높거나 우울증 성향을 갖고 있는 주 양육자라면 아이를 규제와 통제 속에 두려고 한다. 아이를 양육자의 잣대로 재단하고 이끌어가려는 경향을 많이 보인다. 그것이 안전한 양육방식이라고 잘못 생각하기 때문이다.

주 양육자가 좌지우지하는 방식을 경험한 아이는 크면서 내면에서 일어나는 여러 경험과 의문에 대해 알게 모르게 폐쇄적인 태도를 지니기 쉽다. 그러면 당연히 새로운 경험에 대해 소극적 태도를 취하기도 쉽다.

그렇지만 인간은 내면의 요구가 끊임없이 샘솟는 존재이다. 죽을 때까지 말이다. 그러니 어려서부터 자기 안에서 일어나는 감정과 변화에 대해 자유롭게 말하고 경험하여 개방적인 태도로 삶을 대할 줄 알게 하는 것이 중요하다. 그렇게 된다면 그것이 자아존중이요, 자존감을 높이는 가장 탁월한 방법이다.

주 양육자가 자신의 주관적 잣대를 잠시 내려두고 아이의 개성을 존중해야 한다. 그래야만 아이의 기질을 제대로 발견할 수 있다.

아이의 기질은 당연히 다 다르다. 어려서는 "순하다, 까다롭다, 조금 늦되다" 등 행동발달에 의해 다양하게 판단할 수 있다. 만약 까다롭게 행동하는 아이를 매번 지적하고 규제한다면 아이는 더 까다롭게 자랄 가능성이 오히려 높아진다.

그래서 가급적 인격적 기질은 그대로 긍정적으로 받아주는 것이 좋다. 아이가 순하고 잘 따른다고 하여 "그래그래 넌 순하니까!" 하면서 매번 아이의 의견을 고려하지 않으면 아이는 자기이해가 매우 부족한 상태로 자랄 확률이 높다. 그러니 내 아이가 순한 기질일수록 아이의 의견을 최대한 존중하며 더욱 세심히 배려할 필요가 있다.

이렇듯 주 양육자는 내 아이의 특성과 기질, 행동패턴을 어떤 심리학자나 대단한 기질 검사기관의 평가보고서보다 더 잘 판단할 수 있다.

그렇지만 주의해야 할 점도 있다. 너무 자기중심적이거나 우울증 기제가 있거나 불안이 심한 주 양육자일 경우, 아이와의 트러블을 안고 가기보다는 객관적인 판단과 정서를 읽을 수 있도록 전문가나 전문기관의 도움을 청하는 것이 바람직하다.

지문검사, 성격유형검사와 다중지능검사 활용하기

지문검사란?

아이가 초등학교 3학년이 되기 전까지 기질을 파악할 수 있는 데 이터는 그리 많지 않다. 이 기간 그나마 아이의 기질을 파악할 수 있는 것 중의 하나가 바로 "지문검사"다.

지문검사는 지문의 모양이 개인의 뇌구조와 밀접한 관련이 있다 는 연구에 의해 개발된 검사법이다. 지문검사는 유럽에서 풍부 하게 이루어지고 있는 예체능 관련 종단 연구들에 근거한 과학 적 데이터에서 출발했다.

지문연구는 1600년대 이탈리아 해부학자 말피기(1628-1694)에 의해 처음 연구되기 시작하여, 영국을 중심으로 의사와 생리학

자, 유전학자들에게 집중적으로 연구돼 왔다.

지문검사는 지문이 사람마다 다른 특징을 가지고 있으며, 태아 때 형성되어 죽을 때까지 변하지 않는다는 점을 활용한다. 그러니 지문검사는 일생에 한 번만 하면 된다.

그렇지만 어떤 검사도 인간의 적성이나 성격을 100% 완벽하게 예측할 수는 없다. 개인마다 다른 케이스가 있고 해석도 중요하기 때문이다. 그래서 검사의 전문성이 특히 중요하다. 지문검사 상담을 받을 경우, 상담선생님의 자격조건을 꼼꼼히 확인해야 한다.

유의할 점은, 아이의 첫 기질검사 결과가 나오면 어떤 편견을 가질 것이 아니라 내 아이의 기질을 앎으로써 아이와의 소통과 이해를 높이기 위한 참고자료 정도로 활용하라는 것이다. 아이의 첫 과자까지도 까다롭게 골라 먹이는 시대에 내 아이의 첫 기질 데이터 분석은 신중에 신중을 기해야 할 것이다.

앞에서도 이야기했듯이, 주 양육자는 아이의 기질에 대해 누구

보다 잘 이해하고 느낄 수 있는 훌륭한 상담자임을 잊어서는 안 된다. 주 양육자가 건강한 내면을 갖고 있는 것이 가장 중요하다고 하겠다.

'CATI 검사'란?

우리 아이가 좀 더 큰 초등학교 3학년 이후라면 어떤 검사가 유용할까? 'CATI 검사'를 받을 수 있다. 이것은 융의 MBTI(인간의 성격유형검사)의 어린이용 검사다. 구스타프 융은 평생 동안 인간의 행동 유형을 연구하였으며 MBTI를 남기고 생을 마감했다. 이 검사는 아이를 케어하고 있는 부모라면 꼭 한 번 해보기를 추천한다.

그리고 검사의 결과가 중요한 것이 아니라 검사를 받은 후 피드백 상담이 매우 중요하다. 검사받은 아이의 유형을 이해하고, 아이에게 어떤 강점이 있고 어떤 열등의식이 있는지 파악한 후, 아이를 어떻게 프로세싱할 것인가 등 여러 측면에서 상담을 받아보는 것이 좋다.

청영, 인연, 장지, 먹

이 검사는 특히 자녀와 가장 가까운 사람들을 이해할 수 있는 프로세싱이기도 하다. 자신과 타인의 관계에 존재하는 차이를 '틀리다'가 아닌 '다르다'라고 인식할 수 있는 프로그램이다. 아이들의 CATI 검사는 친구와의 갈등에서 "나의 어떤 점 때문에 그렇게 된 것이구나!"를 스스로 깨닫게 하고, 학습적인 부분에서 로드맵을 설정하는 데도 큰 도움을 준다. 혹여 자기의 내면에 대한 탐구가 충분하지 않을 때도 이 프로그램이 도움이 된다.

한편 이 검사는 사춘기 중학생들에게도 유용하다. 그들은 자신 안에서 스스로 질문하고 답하는 시기에 빠져 있다. 이 프로그램은 사춘기 청소년들에게 자기 안의 것을 올바르게 바라볼 수 있도록 도움을 준다. 이 검사 또한 자격을 갖춘 전문 상담사에게 상담을 받는 것이 중요하다.

다중지능검사란?

이외에 다중지능검사도 있다. 요즘은 학교에서도 많이 진행한다. 중학교가 자유학기제로 바뀌면서 직업탐색이라는 시간이 새로 생겼는데, 이 시간에 하워드 가드너 박사의 이론을 기초로 하는

다중이론검사를 학교에서 실시한다.

다중이론에서는 인간의 지능이 언어, 음악, 논리수학, 공간, 신체운동, 인간친화, 자기성찰, 자연친화라는 8개의 기능과 종교적 기능으로 이루어져 있다고 보고, 총 9개 카테고리로 분류한다.

다중이론의 콘셉트는 자신의 강점과 단점을 발견한 후, 단점을 개선하기 위해 꾸준히 노력한다면 강점으로 전환시킬 있다는 것이다. 일정 시간 이상 꾸준히 운동하면 신체기능이 낮은 아이라도 능력이 향상될 것이라는 말이다. 검사를 통해 인간의 다양한 지능을 골고루 성장시킬 수 있게 된다.

이 다중지능검사 또한 결과보다는 상담 프로세싱이 중요함을 잊어서는 안 된다. 편견을 갖고 결과에 집착하기보다는 자신을 객관적으로 이해하고 발전할 수 있는 도구로 활용하길 권한다.

2/
왜 예술에
답이 있는가!

청영, 인연, 장지, 먹

우리가 예술(ART)에 주목하는 까닭

퀴즈를 하나 풀어보자.

"이건 인간의 가장 본질적인 것을 고민하게 만들어요. 이건 사회에 기여하는 바가 전혀 없지요. 그런데도 미친 듯이 생각하고 반복하며 드러내려 해요. 구체적으로 말해 볼까요? 이건 미적 작품을 형성하는 인간의 창조 활동이에요."

감을 잡았는지 모르겠다. 답은 바로 '예술(art)'이다. 사람들은 예술을 감상할 때 대부분 희열을 느낀다.

"저 작품을 보면 내가 마치 예술가가 된 느낌이야. 창조의 마음이 바로 이럴 거야."

예술과 만날 때 이런 대리만족도 경험한다. 예술을 감상하며 얻

는 정서체험은 인간의 감정을 가장 본질적으로 이끄는 지름길이다. "인생은 짧고 예술은 길다. 기회는 달아나기 쉽고, 경험은 믿을 만한 것이 못 되며, 판단은 어렵기만 하다."는 히포크라테스의 말이 그 의미일 것이다.

'우리가 만나는 숱한 기회는 의미가 없다. 경험 역시 신뢰하지 못한다. 판단은 어렴풋하다. 하지만 예술은 의미 있고 신뢰할 수 있으며 확실하다.' 히포크라테스가 하고 싶은 말이었을 것이다.

예술은 분명 우리가 흔히 내뱉는 언어로는 다 설명할 수가 없다. 무한한 깊이와 광활한 넓이가 포함돼 있기 때문이다.

예술의 한자는 '심는다'의 예藝와 '재주'라는 술術을 쓴다. 풀어보면 "여러 가지 방법으로 기술을 표현해낸다."는 의미다. 이것이 예술의 동양적 의미다. 영어로는 아트(art), 그리스어로는 테크네(techne), 라틴어로는 아르스(ars), 독일어로는 쿤스트(kunst), 프랑스어로는 아르(art)이다. 이 말들의 공통점이 있다. 하나같이 예쁘다.

예술이라는 단어는 미적 표현을 드러내고 기술적인 숙련도까지 포함한 언어지만, 여러 가지 방법과 수단을 포함하는 어휘이기도 하다.

인간은 태어나서 의·식·주를 해결하며, 직업을 갖고 자손을 번성시켜 안전하게 살길 원한다. 그러나 예술은 생존과는 다른 목적에서 태어난다. 인간의 주관적인 생각과 상상력을 '아름답게' 표현하려는 욕망 때문이다.

예술은 특별한 재능을 갖고 있는 사람의 전유물이 아니다. 그저 평범한 사람들에 의해 만들어진다. 하지만 예술을 하려면 시간을 할애하고 자신을 통제해야 한다. 때론 적극적으로 자신을 드러내야 하는 경우도 생긴다. 인간은 스스로 많은 에너지와 비용을 감수하면서 자신의 주관적인 이야기를 풀어낸다.

철저히 주관적인 것을 다양한 재료를 이용하여 겉으로 드러내려는 바로 그것, 인간의 본질이요 누군가는 소비하고 감상하는 그것을 우리는 예술이라 말한다.

대부분의 예술행위나 예술작업은 외롭고 힘들다. 누군가 알아주지 않는 무의미하고 보람 없는 것으로 치부되기도 한다. 그럼에도 불구하고 끝내 자신의 내면을 표현해내고자 기꺼이 몰입하는 게 예술이다.

인간은 왜 예술을 통해 가장 본질적인 것을 추구하는가? 사람들은 왜 예술이란 이름으로 그 무엇을 기어코 생각하고, 반복하며, 드러내려 할까? 그것은 예술이 자아표현이기 때문이다. 이것이 예술의 속성이다. 분명한 건 예술을 감상할 때, 우리 인간은 환희와 희열, 심적 안정, 대리만족의 정서체험을 하게 된다는 사실이다.

예술의 창조는 의외성이다. 정상의 범주에서 벗어나 시도된 인간의 극한 도전과 비정상의 집착이 드러날 때 비로소 하나의 예술 작품이 탄생한다. 보이는 예술뿐만 아니라 보이지 않는 예술까지 보아야 하는 이유다.

예술작품을 감상한다는 것은 표현된 작품을 감상하는 것이기도 하면서 보이지 않는 창조과정을 느끼고 체험하는 과정이다.

청영, 인연, 장지, 먹

우리는 왜 예술에 열등해지는가?

"텅 빈 캔버스 앞에 선 화가는 반드시 그림의 언어로 생각해야 한다."

미국의 화가이자 그래픽아티스트인 벤샨(ben shahn)의 말이다. 우리들이 예술을 하려면 낯선 재료들과 직면해야 한다.

낯선 재료 앞에서는 누구나 작아진다. 당당했던 자신감을 잃는다. 예술을 표현하는 재료는 저절로 움직이지 않는 수동적 도구니까. 내 손으로 쥐어서 물감을 칠한 곳만 덧칠되니까.

내 손은 어떻게 칠하는지를 모르고 내 마음은 무엇을 그릴지 모른다. 그렇게 문득 작아진다. 그나마 용기를 내고, 어찌어찌 칠해서 그려 내놓은 그림 앞에, 우리는 다시 한 번 자문한다.

"이거 잘 그린 그림 맞나?"

스스로에게 던지는 이 질문 때문에 우리는 다시 예술 앞에 열
등해진다. 그리고 예술 앞에 열등해지는 인간은 자연스럽다.
너무나. 그래서 우리는 다시 예술을 갈망하고 찾는지도 모르는
일이다.

예술 재료의 매직

"내 생에 가장 어려웠던 시기에 처음으로 시도한 그림 그리기가 나를 위로하고 구원하지 못했다면 이미 오래 전에 내 삶은 지속될 수 없었을 것입니다."

"나, 헤르만 헤세는 그림 그리기를 통해 겨우 조금씩 마음의 안정을 찾아가기 시작했습니다. 내 손가락은 이제 새까매지지 않고 붉은색과 푸른색 등 아름다운 색깔로 물들여집니다. 나는 손톱 밑에 낀 물감을 보면 재미있고 즐거운데, 사람들은 이런 나를 보며 손가락질을 하고 있습니다. 그들은 내가 변하지 않고 옛 모습을 간직하기를 바랍니다.
하긴 내가 요즘 쓰는 글이나 내가 그리는 그림이 현실에 맞지 않는 것은 사실이지만, 이 작업은 내게 치유와 행복을 가져다주고 있습니다.
1930년까지만 하더라도 나는 몇 권의 책을 썼으나 그 이후

부터는 1946년 「유리알 유희」를 발표한 것이 이 시기 내 작
품활동의 전부일 정도로 나는 글쓰기에 등을 돌리고 살고 있
습니다.
고통스런 현실의 맞은편에서 나는 새로운 삶(그림 그리기)을
살며 내 상처를 치유하고 있었습니다."

헤세의 전집 중 그의 자서전에 있는 글이다. 그림 그리기의 마음
치료를 누구보다 잘 표현해 낸 글이라고 나는 생각한다.

손톱 밑에 끼는 물감이 헤세를 힐링하게 했다. 자신이 좋아한 여
행과 풍경을 담기 위해 헤세는 수채도구와 펜들을 꺼내들었다.
여행지나 정원에서 그리는 그림들을 표현하기에 적당한 재료들
을 선택했고, 그 재료에서 온전히 힐링을 느꼈다. 지성인다운 힐
링이다.

그림을 그리는 것은 미술재료를 이용해 무엇인가를 표현해내는
시각예술이다. 그림 재료의 종류와 내용을 나열하자면 책 한 권
으로도 부족하다. 미술재료와 관련된 책은 이미 많이 나와 있기
때문에 여기에선 재료의 접근 방식을 이야기하고 싶다.

청영, 연인, 옻칠장지, 먹

헤세처럼 아름다운 자연 풍경을 자연스럽고 간단하고 편안하게 말하는 것처럼 표현하고 싶다면 '수채화'가 잘 맞다. 수채화에 걸맞는 부재료란 없다. 하지만 펜도, 연필도, 파스 잉크와도 콜라보를 할 수 있다.

자신이 표현하고 싶은 것이 비구상적 이미지이거나 깊은 색감으로 주제를 말하고 싶다면 오일페인팅(oil painting)이나 아크릴페이팅(acrylic painting)을 추천한다. 물감의 바디감에서 무게감이 있고, 탄력적인 재료이다. 동양적인 종이의 파실파실한 느낌을 내고 싶다면 장지와 분채, 먹 작업을 추천한다.

평소 여행지에서 간단하게 그리고 싶고 일기처럼 그림을 그리고 싶다면, 간단한 수채도구와 피그마펜, 마카, 연필, 목탄을 추천한다.

이런 여러 가지 재료 선택이 필요하기에 그림을 그리고 싶은 생각이 들면 처음에는 누군가의 도움을 받아야 한다. 실기 선생님으로부터 말이다.

헤세처럼 자신의 철학과 생각이 분명하고 가는 방향이 정해진 사람이라면 간단한 도구의 스킬만 배워도 '오케이'다. 스승에게는 그림을 그리는 법을 배우는 것이 아니고 사실 재료를 다루는 방법을 배우는 것이다.

그림에 대해 처음이고, 무작정 그리고 싶어졌고, 문득 시작했다면, 제일 중요한 점은 내가 그리고 싶은 것은 무엇이고 그것에 걸맞는 재료가 무엇인지를 찾는 것이다. 그리고 그 재료에 대해 익숙해질 수 있도록 지도받아야 한다.

필자가 20년 넘게 실기 현역에서 지도를 하고, 성인 제자들의 그림 그리기를 도우면서 알아낸 신기한 것은, 사춘기 시절 입시 그림을 그리지 않은 아마추어들에게는 자신만이 갖는 순수함이 있다는 사실이다. 그 순수함을 그들 스스로는 "그림을 못 그려서 부끄러워요."라고 표현하곤 한다. 그래서 작업 내내 그림은 자신의 정서를 드러내는 것이지, 재료를 잘 다루고 스킬을 대단하게 부리려는 작업이 아님을 인지시킨다. 그림은 자존감이 높은 데서 나오는 자신만의 개성이기 때문이다. 무엇에도 낮아지지 않는 자신만의 세계 말이다.

그 세계가 탄생하는 곳에서 존재하는 것은 시간이다. 한꺼번에 많은 것을 그리는 것이 아니라 꾸준히 그저 그리는 작업이 돼야 하는 이유가 여기에 있다. 그러니 재료를 연습하려 하지 말고, 헤세처럼 손톱 밑에 낀 울긋불긋 물감에 감동하는 것을 배우라고 말하고 싶다. 어떤 것이라도 미술 재료에는 감동이 있다.

첫 수업에서는 드로잉 연필을 그저 써보는 것으로도 감동이 온다. 연필의 향에서도, 10H에서 10B까지 써보는 너무 간단한 작업에서도 감동이 온다. 두께감이 좋은 수채화지 위에 선을 그어보는 것만으로도 아름다움을 느낀다.

실제로 우리는 미술의 완성품에 주눅 들고, '나는 어려서 그림을 못 그렸지!' 하는 마음에서 많이들 멈춰 있다.

어려서부터 문방구에서 파는 딱딱한 파스텔에만 익숙했던 우리에게 작업실에서 마주한 부드럽고 푸근한 전문가용 파스텔의 톤은 더없이 아름답게 느껴질 것이다. 파스텔지 위에서 파스텔의 색을 써보는 것만으로도 할 말이 많아질 터다.

웃음기를 띠며 "어머! 색이 너무 좋아요!" 하며 저절로 환한 목소리가 나온다.

파스텔을 이용한 '자화상 10분 그리기' 프로그램을 통해 그림을 배우지 않은 누구나 자화상을 그려볼 수 있다. 이 책을 내면서 지도해준 김준호 1인1책 대표는 10분 자화상 수업을 받으며 자화상을 그린 후 그림에 대한 인식이 달라졌다고 말한다.

딱딱한 선으로도 좋다. '사실대로 꼭 그려야 한다'는 사실 하나만 버린다면, 어떤 것도 그릴 수 있다. 우리가 태어나서 유일하게 배우지 않아도 할 수 있는 것이 있다면 그것은 '그리는 행위'일 것이다. 누구에게 배우지 않았는데도 선을 그릴 수 있다. 4세가 되면 "나무야, 엄마야, 해님이야." 이렇게 종알거리며 알 수 없는 무엇을 그린다. 이것이 그리기의 본질이다.

"종알거리며 말할 수 있다는 것"
"그리고 무언가 표현해낸 게 있다는 것"

우리는 나이가 들수록 실제와 똑같이 그려야 한다는 강박관념을

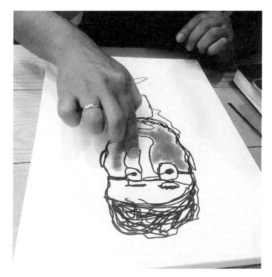

김준호 출판기획자, 10분자화상, 캔버스, 펜, 파스텔

갖는다. 사춘기 미술이나 성인 미술은 다르게 그리는 것으로 출발하는 것이다. 종알종알 이야기를 하면서 말이다.

다르게 보는 법을 배우는 것이 먼저다. 그러려면 선을 자유롭게, 의도하는 대로 그릴 수 있도록 도와야 한다. 딱딱하지 않게 그리는 여러 방법을 가르쳐준다. 그 방법 중 하나, 10분 드로잉을 김준호 대표에게 가르쳐준 후 즐거운 이야기를 나눌 수 있었다. 이것이 예술재료의 매직이다. 누구나 누릴 수 있는 그림 그리기이다.

먼저 그림을 그려온 아티스트(ARTIST)로서 즐거운 재료의 사용방법을 다양하게 가르쳐주는 것이 선생님의 역할이라고 생각한다.

우리는 왜 예술에 열광하는가?

많은 사람들이 예술을 사랑한다. 예술을 하고 예술을 감상한다. 사람들이 예술에 열광하는 이유는 무엇일까?

나는 엘렌 위너(ELLEN WINNER)가 쓴 『예술심리학』을 읽고 답을 찾았다. '감상자'라는 파트에 서술된 감상심리 묘사에서 인간이 예술에 빠져드는 비밀을 다음과 같이 소개하고 있다.

"1914년의 어느 날 프로이트는 미켈란젤로의 조각작품 '모세(Moses)'만큼 자신에게 강한 영향을 미쳤던 조각 작품은 없었다고 토로했다.
로마를 방문했을 때 그는 모세가 놓여 있던 낡은 교회에 계속 이끌렸다. 프로이트에게는 그곳에 불가사의하며 쉽사리 이해할 수 없는 무엇이 존재했다.
그는 얼굴 표정의 의미에 대하여 이리저리 생각해 보았다.

도대체 그 표정은 인물의 지속적인 성격 특성을 나타내 주기 위한 것인가, 아니면 아주 중요한 순간의 특징 분위기를 묘사하기 위한 것인가? 만약 후자라면, 그 순간은 어떤 순간이었을까?

그는 곰곰이 생각했다. 그 조각상은 모세가 이교 숭배의 모습을 보고 노여워한 나머지 벌떡 일어서려는 모습을 재현한 것인가, 아니면 그의 표정은 격해진 감정이 폭발하려는 순간의 모습이라기보다는 그 마지막 순간의 모습인가?

프로이트는 모세가 수염을 만지고 있는 오른쪽 엄지손가락의 정확한 위치를 살펴볼 만큼 아주 상세한 부분들에까지 집중하면서 여러 가설들을 헤아려 본 뒤 모든 증거들에 비추어 가장 적합하게 보이는 해석에 마침내 도달했다."

그리고 저자는 프로이트가 왜 그렇게 미켈란젤로의 모세에 집착했는지를 설명한다.

첫째, 프로이트는 자신을 무의식적으로 모세와 동일시했다. 이 근거로 두 인물 모두 당대인들에게 인정을 받지 못했지만 결국에는 인정받았다는 동질감을 꼽는다.

둘째, 저자의 표현 그대로 옮기면 "베토벤 교향곡이 들려주는 음향은 우리의 주의를 끈다. 그리고 우리는 박물관 벽에 걸린 그림을 감상하면서 많은 시간을 보낸다. 이뿐만 아니라 러시아 작가의 상상 속에서나 나올 법한 인물들을 다루고 있는『안나 카레니나(Anna Karenina)』를 읽으면서 우리는 인간 감정의 엄청난 넓이를 경험"한다.

그런데 너무나 명백하고 지극히 비실용적인 이 심리작업의 근원은 무엇이냐는 말이다. 저자 엘렌 위너는 '예술의 기능은 의사소통'이라고 정리한다. 즉, 예술가는 작품을 통해 자신의 내적 감정을 표현함으로써 관람자들에게 중요한 메시지를 전달한다는 것이다.

신기하지 않은가? 작품 앞에서 나를 느낄 수 있다는 사실이. 그저 내가 느끼는 대로 읽으면 그것이 예술의 진정성이라고 프로이트는 생각했던 것이다.

어느 날 문득 우리도 예술 앞에 서게 될 것이다. 그 순간 자신이 아는 만큼 느끼고, 보이는 만큼 예술의 의미를 깨달을 수 있다.

이건 분명한 진실이다. 자신이 아는 그만큼이 예술 앞에 섰을 때 체험할 수 있는 모두이다. 그러니 예술과 마주선다는 건 그야말로 자신 안에 보유된 지적 수준과 정확하게 대면하는 행위이다.

만약 당신이 보이지 않는 세계에 대한 긍정적인 공상이 있는 성향이라면, 아마도 예술작품 이면에 가려진 더 많은 이야기를 읽어 낼 수 있을 것이다.

게다가 인간의 개인적 취향과 기질은 예술 감상의 취향과 필연적으로 연결돼 있다. 당신이 좋아하는 건 음악이 될 수도 있고, 글이 될 수도 있다. 예술로 통하는 문이 있다. 여러 파트의 다양한 예술 분야 중 아직 나에게 맞는 문을 찾지 못했다면 한 번쯤 자문해 볼 일이다.

"내가 지금 열정적으로 살고 있는 거 맞나?"

중년 이후가 되면 저마다 타고난 기질로 돌아가고자 하는 심리적 기재가 작용한다고 심리학자들은 말한다. 본래 나의 기질에 맞는 나의 예술과 만날 확률이 높아지는 것이다. 서른 어느 날,

혹은 마흔 언저리 그 즈음에 우리는 우연히 예술에 열광해도 좋으리라. 우리가 굳이 예술을 창작할 수 없어도 상관없다. 그저 예술을 즐기기만 해도 되니까!

예로부터 예술은 궁중에서 시작되었다. 특히 그림은 서양에서나 동양에서나 궁중 예술이다. 먹고사는 문제가 해결되고 고급스럽게 고민하고 싶어질 때, 인간은 더욱 문화예술을 찾게 된다.

나를 닮은 예술 앞에 내 마음이 열광한다. 호르몬이 솟고 마음이 두근거리는 것이다. 당신에게 문득 뜨거운 마음이 일어나게 한다면 그 예술 분야, 그 예술 작품의 혼이 당신을 닮았다고 믿으면 된다.

예술은 인간의 마음을 이끌리게 하는 매력적인 요소임에 분명하다. 그 끌림은 연결의 통로이며, 그 통로를 통해 예술은 당신에게 소곤소곤 말을 걸고 있다. 이 글을 읽고 있는 당신도 이번 주말 기꺼이 끌림을 당하러 예술이 있는 곳에 가보시길 바란다.

당신도 분명 예술에 열광할 수 있다.

청영, 인연, 장지, 먹

인간을 치유하는 심리치료

"내 마음인데도 내 스스로 컨트롤이 안 돼요!"

사람들은 한 번쯤 이런 생각을 한다. 그런 일은 점점 많아지고, 통제가 완전히 불가능한 때가 오면 사람은 타인의 도움을 꼭 받아야 한다.

내 말을 들어주고 내 마음을 해석하고 심신의 안정을 취할 수 있도록 안내해 주는 이가 반드시 필요하다. 그런 안내자나 도구가 있다면 얼마나 좋을까?

자신의 마음을 인지하지 못하는 상태를 객관적으로 깨닫게 도와주는 다양한 활동이 바로 '심리치료'이다.

심리치료는 흔히들 "내 맘대로 안 돼!"라는 마음통제 불능상태나

화를 다스리지 못하는 '분노 조절장애'라고 말하는 문제의 솔루션을 찾아가는 과정이라 할 수 있다.

심리치료는 서양의 접근법과 동양의 접근방식이 조금 다르지만 명확하게 구분할 순 없다. 그 이유를 상담심리학에서는 다음과 같이 설명한다.

> "현상적 본질의 자각을 중시하는 동양사상과 분석적 관점을 토대로 한 방법론 중심의 서양이론모형은 기초 개념에서부터 차이가 나기 때문일 것이다. 그러나 동양의 대표적 종교인 불교, 서구의 정신의학자에 의해 시작된 심리치료, 그리고 심리학자에 의해 주도되어 온 인간중심의 치료는 넓은 의미에서 인간의 심리적 문제의 해결이라는 동일한 영역을 다루고 있다고 볼 수 있다."(『상담심리학』, 이장호 저. p.489)

서양의 분석적 접근방법과 동양의 통합적 접근방법으로 구분될 수 있지만, 결국은 인간의 마음치료와 정신에서 나타나는 여러 가지 문제의 해결을 목표로 다양한 측면에서 본질에 다가서려는 시도인 것이다.

개구리 연구를 한 번 생각해 보자.

서양의 분석적 접근방법은 개구리를 하나하나 해체하고 해부시켜 보는 것이다. 머리와 몸통, 다리와 내장 등을 분류하여 낱개의 모양과 기능을 심층적으로 분석해 개구리를 이해하는 것이다.

동양의 통합적 방법은 반대로 하나하나 낱개의 요소가 아니라 살아 있는 개구리를 온전히 파악하는 방법이다. 여러 부위와 기능이 서로 어떻게 연결돼 있으며, 생명체로서 환경에 적응하기 위해 어떤 식으로 체온을 유지하고, 점프할 수 있는 힘은 어떤 기관들이 연동되어 발휘되는지 등을 통해 개구리를 이해하는 식이다.

두 가지 접근방식을 모두 활용했을 때 우리는 개구리를 더 잘 알고 이해할 수 있다. 인간의 마음을 이해하는 것도 마찬가지다. 분류와 통합이라는 연구방법을 합쳐 사람의 마음이 가지고 있는 수많은 문제들을 더 잘 이해하고 해결할 수 있다.

심리치료란 결국 우리의 마음을 컨트롤할 수 있는 능력을 되찾

기 위한 다양한 방식의 '길 찾기'이자, 원래의 마음을 회복하기
위해 떠나는 '미지의 여행'이기도 하다.

인간을 힐링시키는 예술치료

현대인들은 정서불안과 많은 스트레스를 안고 산다. 누구도 예외일 수는 없다. 부모나 자녀도 마찬가지고 남자나 여자도 가리지 않는다. 심리적 문제는 사람이라면 누구나 언제든 안고 가야 할 삶의 동반자다.

실제로 우리 스튜디오에는 다양한 상담자들이 찾아온다.

크게 나눠보면 세 부류다.

첫 번째 부류는 자녀문제 상담자들이다. 자녀와의 갈등, 자녀의 심리, 자녀교육에 대한 궁금증 때문에 찾아오는 학부모들이 가장 많다.

"우리 아이가 왜 그런 행동을 하는지 도무지 이해가 안 돼요."

이들의 고민은 도무지 '자녀의 심리'에 대해 모르겠다는 것이다. 자녀를 좀 더 이해하고 좀 더 알고 싶다는 의미다.

둘째 부류는 개인적인 우울증을 호소하는 집단이다.

"선생님, 저는 요즘 정말 열심히 바쁘게 사는데, 돌아보니 사는 게 너무 너무 재미가 없어요. 내가 지금 뭐 하며 하루를 사는지 모르겠어요."

겉으로 보기에 성공한 듯 보이지만 스스로 삶의 주인으로 살지 못하고 있다는, 자존감에 상처를 받은 사람들이다. 이들은 자신의 삶에 허무함을 느끼고 새로운 나를 발견하고 싶어한다.

셋째 그룹은 관계 속에서 갈등을 안고 있는 경우다.

"남편이 너무 꼼꼼한 타입이라 너무 힘들어요. 남편의 조언이나 잔소리가 나에게 부족한 점이나 필요하다는 건 알지만 그래도 그게 나를 지치게 만들어요."

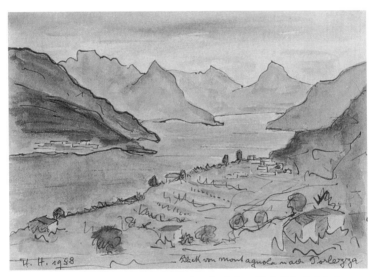

헤르만 헤세, 뽀틀레짜를 바라보며, 1958

때론 남편이 때론 아내가 나를 가장 힘들게 하는 존재이기 때문이다. 가족이나 타인과의 관계에서 상처를 많이 받은 이들은 관계에서 답을 찾고 타인의 마음을 이해하길 원한다. 이들은 자신과 타인의 마음을 알고 싶은 것이다.

이런 마음의 상처나 자존감 문제를 해결하는 방법은 다양하다. 정신과 치료나 심리상담 영역이 가장 대표적이다. 그러나 한편으로 여전히 정신과 치료나 전문적인 상담치료는 일반인들에게 선택하기 어려운 점이 많다.

이에 비해 예술치유 방법은 훨씬 친숙하다. 누구나 생활 속에서 활용할 수 있다. 이에 따라 최근에는 예술적 접근 방법이 많이 시도되고 있다. 예술치료란 그림, 음악, 연극, 공예, 사진 등 다양한 예술 분야를 매개로 하여 인간의 정서치유를 도와주는 방식이다.

그중 미술치료가 대중적으로 확산되고 있다. 미술은 누구나 쉽게 접할 수 있는 예술영역이기 때문이다. 미술치료는 미술과 심리치료 이론을 접목하여 자신이 의식하지 못한 채 드러낸 감정을 시각화하여 자신의 정서를 돌볼 수 있도록 도와주는 대표적

인 예술치료법이다.

우리가 다양한 도구를 통해 그림으로 표현하는 행위는 심리적 정서인데, 이는 뇌 활동과도 매우 밀접한 연관성이 있다.

20세기 들어 신경과학의 발전으로 대뇌와 신체가 스트레스, 외상, 질병, 그리고 세상사에 어떻게 반응하는지를 좀 더 자세히 이해하게 되었다. 또한 심상이 정서, 사고, 삶의 질에 영향을 미치는 과정과 미술에서 시각, 감각, 표현, 언어 등이 치료에 어떻게 통합되는지를 과학적으로 깨닫게 되었다.

> "우리 몸은 감정상태의 거울이다. 불안한 상태에 처하면 손바닥에 땀이 나거나 얼굴이 창백해지며, 당황하게 되면 얼굴이 빨개진다. 이미지는 정서에 영향을 미친다. 슬픈 표정 또는 행복한 표정을 보거나 마음속으로 행복한 얼굴 또는 슬픈 사건이나 그와 연관된 것을 생각할 때 대뇌의 다른 영역이 활동한다."(Sternberg, 2001)

이처럼 우리는 신체 변화가 외부적 환경보다는 내부의 정서체험

에 훨씬 더 직접적인 영향을 받는다는 사실까지 알게 되었다. 쉽게 말해, 심리적 상황과 신체 호르몬이 우리의 생각을 컨트롤하는 것이다. 내적 심리조절 능력이 강한 사람일수록 외부 환경에 자극을 덜 받고 스스로 상황을 통제할 수 있는 능력이 커지는 이유가 여기에 있다.

"심장질환이나 신경학적 영향뿐 아니라 다양한 호르몬 변화도 생긴다. 사실 정서의 생리학이 매우 복잡해서 의식적으로 보여주는 것보다 뇌는 더 많은 것을 알고 있다."

(Damasio, 2000). Handbook of Art Therapy(Cathy A. Malchiodi)

미술치료의 최종 목표는 결국 자아의 정서가 내적으로 단단해지도록 하는 데 있다. 자아의 내적 정서가 강해지면 긍정적인 호르몬이 활성화되고 그만큼 외적인 행동과 외부환경에 대처하는 능력도 커진다.

미술치료 안에 심리학, 신경학, 신경과학 등 많은 뇌과학 이론들이 모두 녹아 있다. 미술치료에 대한 본격적인 연구가 시작된 이후 많은 시간이 흘렀다. 그만큼 해결 방법도 다양해졌다.

미술치료의 방법은 크게 미술작업 자체에서 스스로 치유하는 자유방식과 다양한 미술행위 검사와 해석과정을 통해 치유하는 적극개입방식으로 나눌 수 있다. 그렇다고 이들이 서로 반대의 길은 아니며, 오히려 상호보완적으로 작용한다.

이 둘의 큰 공통점은 정서치유로 이어지게 하는 '테라피' 형태로 발전해 나가고 있다는 점이다. 우리의 뇌는 정서체험만으로도 스스로 자체 치유를 한다. 이를 심리치료에 적용한 방법이 바로 요즘 관심을 많이 받고 있는 '셀프 테라피(Self Therapy)이다. 그림을 그린다는 것 자체가 바로 정서체험이라고 할 수 있다.

우리는 이제 '셀프 테라피'라는 이름으로 미술치료와 언제 어디서든 만날 수 있게 되었다. 다음 장에서는 미술을 통한 셀프 테라피로 몸과 심리를 건강하게 변화시킨 몇몇 사례들을 소개할 것이다.

3/
예술로 완성되는
자기 안의 예술

청영, Lover시리즈, 장지, 먹

예술로 치유한 암환자

현재 아트 테라피스트로 활동하고 있는 분이다. 수년 전 암 치료 후 머리에 스카프를 두르고 내 작업실에 처음 들어온 이 선생님은 눈빛이 매우 맑았다.

나는 단지 그녀가 그동안 살아온 이야기들을 차분히 풀어나가며 자신만의 작업을 할 수 있도록 도왔다.

암수술 직후에 바로 그림 작업실에 와서 수술의 고통을 잊은 채 그림에 열중하는 모습이 남달랐다. 인생에서 큰 위기에 몰렸을 때 대부분의 사람들은 지쳐하고 힘들어하고 우울함을 견디지 못한다. 그러나 그녀는 매주 오는 작업실에서 그림을 통해 다양한 감정을 풀어냈다.

항암치료를 잘 견뎌내면서, 그리고 기도로 자신을 돌보면서, 작

업실에서 그림을 그려 나갔다. 다행히 그림을 그리는 일이 그녀로 하여금 단조롭고 지루하기만 한 항암의 치료기간을 이겨낼 수 있도록 했으며, 그림에 몰입하면서 치유의 효과도 톡톡히 경험했다.

모든 인간사의 문제가 한 가지 이유로만 해결될 수 없겠지만 다양한 치료를 병행하며 지금 선생님은 다행스럽게 암을 완치하고 건강한 생활을 하게 되었다.

항암치료와 함께 시작한 그림 작업은 그녀를 예술가로 만들었다. 개인전시회도 열고, 그림과 성경을 함께 풀어내는 글도 썼다. 5년의 시간을 그렇게 보내고 난 후 드디어 암 완치 판정을 받았고 지금은 아티스트로, 그리고 미술치료사로 활발하게 활동하고 있다.

그녀의 작품(포리솜)은 대학 때의 전공인 물리학에서 온 가장 원론적인 주제에 여행지에서 느낀 감정의 색을 입혀 발전시켜 표현한 것이다. 그녀는 자신의 이 포리솜 작품에 대해 "투병 중이었기 때문에 나에 대한 관심이 투사되어 나온 그림"이라고 설명

이재숙, 캔버스. 아크릴

하고 있다.

그림 그리기는 단순한 아트 작업을 넘어 인간에게 치유의 역할을 하는 것임에 틀림없다. 아픈 인간은 예술로 치유할 수 있다.

암 투병 약물치료 중 그림과 함께 했어요!

나는 수년 전 암 진단을 받고 수술 후 항암치료에 들어갔다. 항암치료는 치료약 한 알씩을 매일 4주 동안 복용하고, 2주 동안 쉬고 혈액검사, 복부CT, 흉부CT를 촬영하고 치료 경과를 보고는 다시 또 4주 치료약, 2주 쉼, 검사와 CT촬영이 이어졌다. 이렇게 6주가 한 사이클로 계속 반복되는 것이다.

그 한 알의 약의 위력이 얼마나 큰지, 몸의 다른 장기에 전이되어 있는 암세포의 크기를 작게 만들기도 하지만 정상세포에도 영향을 주기 때문에 여러 가지 불편함과 함께 큰 고통을 겪게 된다. 많이 힘들었다.

그런데 이상하게도 병에서 벗어나는 '완쾌'에 대해서 나는 한 번도 의심한 적이 없다. 이것은 하나님이 나에게 주시는 은혜와 믿음으로 받아들였다.

그런 상황에서 나의 사회활동은 전면 중단되고, 일상생활은 가족의 도움으로 해나가고 있을 즈음에 미술 작업실을 알게

되었다. 1주일에 한 번 2시간씩, 관심은 있었지만 한동안 중단했던 '그림 그리기'를 다시 시작했다.

그림을 그리면서 단조로운 일상을 잊어버리고, 항암치료의 고통스러운 부분도 잠시 잊고 그림에 몰두할 수 있는 귀한 시간을 경험했다.

이때 그린 그림은 생명력이 있는 나뭇잎으로 둘러싸여 있는 사각형의 그림으로 마치 방패모양처럼 보였다. 그래서 그림을 완성한 후 그림 제목을 '방패'라 했다. 성경말씀 중 시편 33편 20절에 나오는 "우리 영혼이 여호와를 바람이여 그는 우리의 도움과 방패 시로다."라는 문구가 생각났다.

이 그림은 성경 구절과 함께 두고두고 오랫동안 나에게 위로를 주었다. 이후 여러 그림들을 그렸고, 항암치료 4년째인 무렵에 그동안 그렸던 그림과 특별히 여러 달 동안 집중적으로 그린 그림들을 함께 약 30점으로 첫 개인전을 열었다.

여기에 실린 그림은 첫 개인전에 전시했던 그림 중 하나이며, 생명의 상징인 식물의 물관과 체관의 현미경 모습을 나름으로 이미지화하여 그린 '포리솜'이라는 그림이다. 투병 중이었으므로 생명에 대한 관심이 투사되어 나온 그림이다. '그림 그리기'를 위해 피사체에 관심을 갖다보니, 사소한 식

○○○ 님(59세, 여자, Art Therapist) 작품

물의 생명활동 시스템도 이렇듯 정교하고 신비로워 창조주에 대한 감탄이 나왔다.

이후 항암치료를 1년 4개월 정도를 더 해서 모두 5년 4개월의 긴 치료를 마쳤다. 약물치료, 가족과의 일상생활, 그림 그리기, 주님의 은혜 등 모든 것이 합하여 아름다운 과정과 결과를 누린 귀한 시간이었다.

마음의 강박을 예술로 치료한 사례

"선생님, 그림은 한 번도 제대로 그려본 적이 없어요. 원래 어려서는 그림을 그리고 싶었지만 ……. 그림은 좋아해요. 그런데 그림을 그릴 수 있을까요? 그리고 지금은 내 인생에서 달려오던 일을 멈추고 약간의 공황기를 겪고 있는 것 같아요."

어느 날 미인형인 여성이 밝은 목소리로 작업실의 문을 두드렸다. 그간 정신없이 매달려온 여러 사업을 모두 접어두고 얼마간의 휴식을 취한 그분은 그림을 그리고 싶다는 생각에 작업실을 찾아온 것이다.

승무원의 이력답게 매너 있고 외모가 출중한 데다 서비스 마인드가 좋은 성품이었다. 자신의 일을 완벽하게 하는 성격이라 늘 쉬지도 못하며 살아왔고, 매 순간 무언가에 쫓기는 듯한 감정을 떨쳐버리고 싶다고 했다.

○○○ 님, 캔버스, 아크릴

그림을 그리고 싶다고 찾아온 제자 권 선생님은 정확하게 이렇게 말했다. "예술치료 받으러 왔어요."가 아니고, "그림을 그리고 싶어요."라고. 그림을 그리겠다는 의지가 강한 만큼 자신을 스스로 들여다 볼 준비가 충분히 된 상태여서 그런지 그림 작업도 자기다운 것을 빨리 찾을 수 있었다.

초반작업에서 늘 열정적으로 과제를 했으며, 학창시절 그림에 대한 열망이 있었기 때문인지 그림을 너무 열심히 그렸다.

캐나다에 다녀왔을 때 직접 찍은 사진 자료에서 자신만의 마음과 그림을 표현하기로 정하고, 작업과정은 아크릴로 디지털아트로 접근을 하기로 했다.

작업과정이 6개월 이상 되면서 그 안에서 느끼는 힐링과 자기 효능감, 그리고 자신의 그림을 설명하는 그 즐거운 시간이 이어졌다. 그렇게 탄생한 작품이 바로 '하늘'이다.

숨 가쁘게 달려오던 직업을 모두 정리하고 문득 허무감이 밀려올 때 선택한 그림 그리기. 자신만의 센스와 생활패턴을 갖고 있

었던 제자는 그림 작업에서도 개성이 매우 뚜렷했고, 많은 작업에서 자신의 내부 이야기에 귀 기울이며 실험적인 작업을 너무 즐겁게 진행했다.

몇 개월에 걸쳐 작품을 완성 후 제자는 자기 길을 찾았고 자신에게 맞는 힐링 직업으로 갈아탔다. 예술작업은 여러분에게 몰입을 줄 것이고, 그 몰입은 지친 당신에게 힐링을 줄 것이다.

그는 '하늘'이라는 주제로 매주 작업을 하면서 늘 웃었고, 너무 솔직한 입담이 신나는 제자였다. "그림을 그리러 왔어요."는 어느새 "그림으로 힐링했어요."로 완성됐다. 헤르만 헤세가 그랬던 것처럼 말이다. 이 모든 과정이 그에게 당당히 다시 자신의 일을 가질 수 있는 여유로운 시각을 준 것이다. 현재는 개인에게 맞는 '맞춤 코디네이터' 활동을 하고 있다.

소년의 자존감 회복

지금은 중1이 됐지만 제자와 처음 만난 건 초등학교 4학년 때였다.

"내가 제일 자신 없는 것은 그림이에요."

그렇게 첫 인사로 출발했지만, 나의 초등학생 제자는 미국에 있을 때 피카소를 가장 좋아한 자신만의 세계가 있었던 개성 있는 학생이었다.

실제와 크기와 모양이 똑같아야 하는 드로잉에 약한 것이 자칫 그림을 못 그린다고 생각할 수 있지만, 누구나 그림에 강점인 측면이 있고 약한 파트도 있기 마련이다. 드로잉을 잘하는 학생이 채색에는 약할 수가 있고, 채색에는 강한 학생이 드로잉에는 약할 수 있으며, 둘 다 약해도 공간감이 좋은 학생들도 있다. 자신

의 그림을 그린다는 것은 자신의 강점을 살려 그리는 것이다.

즉 약점을 연습하여 그리는 것이 아니고 자신의 강점을 자신있게 드러내는 개인의 콘텐츠를 발견하는 과정이다. 그런 측면에서 초등학생 제자는 자유롭고 독특한 관점으로 그림을 구성하는 것에 매우 탁월했으며, 그림에 대한 자신의 논평 수준이 매우 뛰어났다.

소년은 그림을 그렇게 즐겼다. 어느새 중학생이 된 제자는 수준 높은 그림 그리기를 즐기고 있다. 사춘기의 어려움, 자신의 아이덴티티를 그림으로 풀어내며 인생 소년기의 다소 먼 징검다리 사이를 무사히 건널 수 있었다.

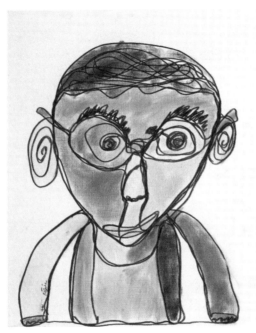

김민준, 자화상, 캔버스, Pen, pastel

그림 작업으로 치유하는 의사선생님

2010년 아크릴 재료로 첫 페인팅 작업을 할 때에 자신을 대표하는 호를 그림으로 표현해냈다. 재료에 압도되지 않고, 그림이라는 작업에 주눅 들지 않고 매우 자유롭게 어린 아이처럼 작업을 쓱쓱 진행했다.

진료가 없는 날 매주 한 번씩 내 작업실에서 흙과 페인팅을 접목하여 작업했다. 주제는 '음양오행'이었다. 녹록치 않은 정신집중이 필요한 의사직업에 예술 작업은 힐링 자체였다. 미술

강효신(대구한의대학교 총장 역임),
머리를 맑게 하는 회로, 펜

강효신, 머리를 맑게
하는 회로, 펜

작업실에서 작업하는 자신이 현실적이지 않고 이상적이라는 생
각이 든다고 평했다.

작품들이 모아지자 '2018년 겨울 부산아트페어'에 초대되어 전
시하게 되는 영광을 누리기도 했다. 의사로서가 아니라 아티스
트(artist)로서 가족과 함께 행복한 전시회를 열었고, 작품은 현재
병원에 전시 중이다. 예술은 자신의 세상을 풍요롭게 해 주며 아
름다운 스토리를 만들어준다.

강석일(한의학박사), 음양오행, 세라믹

강석일, 음양오행, 세라믹

심리학과 예술
사이에 선 당신

청영, 맘시리즈, 장지, 먹

꿈 분석을 그림으로 표현한 구스타프 융

칼 구스타프 융(Carl Gustav Jung)은 스위스 게스빌이라는 마을에서 태어났다. 융의 아버지는 스위스 개혁파의 목사였다. 융은 어려서 알프스 산맥이 보이는 곳에서 자랐는데, 유독 주변의 어부들이 의문의 죽음을 맞이하는 일을 많이 겪은 탓에 죽음이라는 것에 대해 어릴 때부터 많이 생각하게 됐다.

융은 어려서부터 '공상성(심리검사로 보면 공상하는 기질의 정도에 대한 수치)'이 많은 아이였다. 기이한 꿈을 많이 꾸었으며, 어머니가 심한 신경증을 앓아서 밤이 되면 발작 소리를 자주 듣기도 했다.

학교에서 여러 차례 이상반응을 보이던 융은 곧 그가 간질성 발작일 수 있다는 판정을 받게 된다. 의사선생님들과 어른들이 "발작이 계속된다면 이제 더 이상 혼자 독립된 성인으로 살아갈 수

없으니 큰일이다."라고 말하자, 융은 엄청난 충격을 받았다. 그러나 다행히 융은 더 이상 발작이 일어나지 않아, 학업에 전념할 수 있게 되었다.

호기심이 강하고 탐구심이 대단했던 융은 청소년 시기에 겪은 여러 공상과 어려움을 떠올리고, 인간의 행동을 연구하는 정신과 의사로서의 길을 선택했다. 의사가 된 융은 끊임없이 환자들의 행동을 관찰하고, 의문을 가지고 탐색하고, 연구해 나갔다.

곧 몇 년 간 융은 프로이트를 스승으로 모시게 되었다. 그 시간 동안 프로이트의 '꿈 분석'을 통해 어려서부터 있었던 자신의 공상성과 정신적인 이미지를 재해석하게 된 그는 자신을 이해하는 것에 많은 도움과 치유를 받게 됐다.

그렇지만 프로이트의 꿈 분석과 인간의 무의식에 대한 해석이 자신과는 방향성이 다름을 인식했다. 그렇게 융은 프로이트와 결별하게 된다. 그 후로 융은 자신이 직접 꿈 분석의 방향과 인간의 무의식의 세계에 대해 본격적으로 탐구하게 된다.

프로이트와 융의 가장 큰 차이는 무엇일까? 프로이트는 인간의 무의식이나 꿈은 과거에 겪은 우리들의 '트라우마 잔상'이라고 보았다. 그렇지만 융은 인간의 꿈은 물론 과거의 경험과 트라우마를 보여줄 수도 있지만 그것만이 전부가 아니라 '미래 지향적인 기능'도 있다고 해석했다.

우리가 흔히 생각하는 "무언가 되고 싶다, 무언가 갖고 싶다" 하는 꿈들. 그 모든 것이 현실적으로 이루어지지는 않겠지만, 간절하게 바란다면 내면의 꿈이 우리에게 선물로, 보상으로 나타날 수 있는 것이라고 생각한 것이다.

이 얼마나 대단한 해석인가? 융이 당대에 스승인 프로이트에 대해 학문적 적기를 든다는 것은, 그가 몸담은 세계에서 매우 피곤해지고 고립될 수 있는 일이었다. 더욱이 프로이트가 가장 신뢰한 제자이니 그 길을 그대로 뒤따라가면 꽃길이 보장돼 있는데도 말이다.

융은 그 모든 것을 버리고 자신의 이론과 사상을 정립하기 시작했다. 융은 인간이 어린 시절, 또는 젊은날 아픈 환경을 경험했

다고 해도 스스로 자신의 의지로 인지하고 발전하려 노력한다면
인간은 긍정적으로 재탄생할 수 있는 존재임을 이야기했다.

> "인간에 대한 긍정적 사랑을 실천한 구스타프 융이야말로
> 이 시대에 꼭 필요한 의사이자 상담가이자 정신구현 아티스
> 트다." (캘빈 S. 홀 저음, 김형석 옮김, 『융 심리학 입문』에서)

융이 꿈을 빗대어 이야기한 것 중 '큰 꿈'이라 말한 것이 있는데,
이것은 무의식에 혼란이나 파탄이 있을 때, 자아가 외부 세계를
만족스럽게 처리하지 못할 때 발생한다고 한다. 실제로 정신분
석을 받고 있는 사람들에게 종종 일어난다.

제1차 세계대전 후 독일인 환자들이 말한 꿈을 바탕으로, 융은
'금발의 야수'가 지하 감옥에서 뛰쳐나와 세계를 황폐화시키기
위해 기회를 엿보고 있다고 예언했다. 이 예언은 히틀러가 권력
을 장악하기 몇 해 전에 있었다.

이 상담의 주인공들 중 헤르만 헤세도 있었으리라 생각된다. 헤
세도 이 전쟁이 싫어서 자신의 조국을 버리게 되었고, 그로 인해

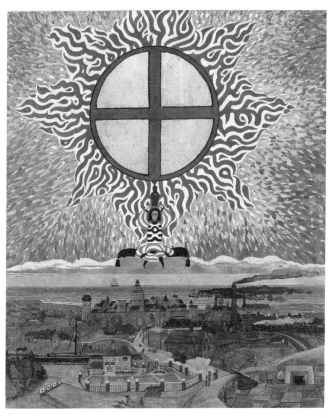

구스타프 융 그림

융이 1914년에 꾼 꿈을 바탕으로 1920년에 그린 그림. 제1차 세계
대전의 발발을 예지한 꿈으로 알려져 있다. 『적서』에서 발췌

받은 조국으로부터의 질타로 평생 괴로워했으며, 급기야 신경증
으로 인해 구스타프 융에게 상담을 받았으니 말이다.

이렇듯 융은 꿈의 해석을 시각적으로 드러내어 해석하는 것에
국한하지 않고, 그 자체의 행위를 이미 치유로 보았다. 꿈 또한
과거에 대한 잔상이 아니라 내 안의 또 다른 희망의 보상 이미지
라고도 해석한 것이다.

구스타프 융은 어려서부터 공상성이 많았고, 일찍 죽음의 세계
를 보았고, 유난히 꿈으로 많은 것을 보았으며, 연금술, 점성술,
예언, 텔레파시, 투시, 요가, UFO, 환상 같은 것에 대한 자신의 관
심을 폭넓게 학문적으로 연구했다. 융은 평생 정신세계를 연구
하며 스스로도 그 안에서 자신을 치유하려 했다. 꿈을 그림으로
표현하여 자신을 이해하려 했으며, 환자 스스로 그림을 통해 무
의식의 자아를 발견하도록 도왔다.

헤세가 상담을 위해 융을 찾아갔을 때 그는 이렇게 말했다.

"나에게 진료를 오는 것보다 스스로 그림을 그려보라!"

그 관점에서 필자도 이 글을 쓰고 있다.

"먼저 스스로 그림을 그려보라!"

얼마나 멋지고 지적인 상담인가! 그림을 그리면 자신의 신경증
이 치유된다는 것, 이것이 '아트 테라피(ART-Therapy)'이다.

알베르토 자코메티가 표현한 자기 본질

알베르토 자코메티(1901년~1966)는 스위스 보코노베에서 출생한 화가이자 조각가이다. 자코메티가 19살 때 우연히 함께 여행하던 사람의 죽음을 눈앞에서 목격한 일은, 그가 아티스트로서 걸어야 하는 길의 주제를 '인간의 생과 사'로 정하는 계기가 되었다.

자코메티가 표현한 자기 본질과 자기 치유는 죽음과 맞닿아 있다. 구스타프 융의 이야기에서 알 수 있듯, 어리고 젊은 사람이 느끼는 죽음은 내면의 세계가 바뀌는 중요한 삶의 계기가 되기도 한다.

자코메티의 아버지도 화가였다. 화가인 아버지는 아들에게 사실주의, 눈에 보이는 것을 그대로 표현해내는 것을 강요했다. 사실주의 강요에 회의감을 느낀 자코메티는 아버지의 세계를 거부하

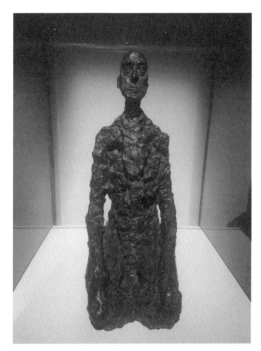

자코메티의 작품 사진(예술의 전당 전시회에서, 2018)

는 것으로 조각가의 길을 선택한다.

19살 때 직면했던 죽음의 실체로 인해, 자코메티는 평생 인간의 삶과 죽음의 주제를 다루는 아티스트가 됐다. 2017~18년 자코메티의 작품이 예술의 전당에 오게 된 후, 필자는 하루도 빠짐없이 전시회를 방문할 정도로 그의 작품에 매료되었다.

가슴 속에서 뭉클하게 끓어오르는 그 느낌은 나 혼자의 경험일까? 글을 쓰는 지금 자코메티의 작업을 느끼고 싶어 그의 작품집을 다시 본다. 앙상한 뼈만 남은 것 같은 작품 〈걸어가는 사람〉은 인간의 생명 본연의 모습을 처절하게 보여준다.

그는 작품에서 미화하지 않고 붙이지 않고 덩어리를 떼어내는 자연스러운 기법으로 표현해낸다. 우리 삶과 닮아 있다. 죽음에 이르는 과정으로 갈수록 우리는 덜어내는 과정인 것을……. 가죽만 남은 그 형체는 오히려 아름답고 경이롭고 웅장하다. 역설적이다.

"Walking Man!"

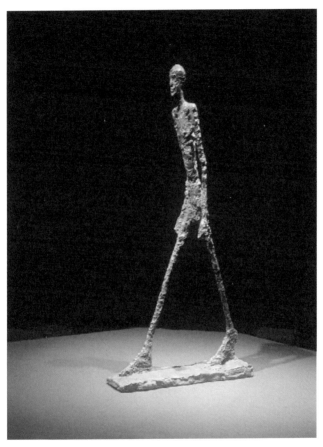

자코메티, 걸어가는 사람 (예술의 전당 전시회에서. 2018)

마침내 나는 일어섰다. 그리고 한 발을 내디뎌 걷는다. 어디로 가야 하는지, 그리고 그 끝이 어디인지 알 수는 없지만, 그러나 나는 걷는다. 그렇다. 나는 걸어야만 한다. 자코메티는 20세기 최고의 예술가로 추앙 받는다. 그리고 자코메티의 그림은 스스로 자신을 치유한 작업이다.

자코메티는 삶과 죽음에 대해 내부에서 일어나는 질문에 대한 답을 작업장에서, 죽는 날까지 찾았다. 인간이 죽음의 문턱에 서 있는 그 모습은 앙상하지만 멈춘 것이 아니라 무엇을 향해 가는 그 단단함을 보여 준다. 19살 이후 자코메티의 아티스트로서의 행보와 작업은 스스로 죽는 날까지 치유 중이었다. 그는 본질을 파헤쳤으며 치유했다. 그리고 위대한 작품은 우리 곁에 지금도 남아 있다.

위대한 아티스트가 평생 깊이 있게 드러낸 삶과 죽음. 자코메티는 자신이 존재하는 그 시간과 함께 했던 인간에게 몰입했다. 사람이 갖고 있는 근원적인 고통, 고독, 괴로움. 그의 작품에서는 부서질 것 같이 연약한 형체를 하고도 자신만의 고집으로 꿋꿋이 서 있거나, 무엇을 가리키는 살아 있는 역동을 느낄 수 있다.

"인간이 걸어 다닐 때면 자신의 몸무게의 존재를 잃어버리고 가볍게 걷는다. 거리의 사람들을 보라. 그들은 무게가 없다. 어떤 경우든 죽은 사람보다도, 의식이 없는 사람보다도 가볍다. 내가 보여주려는 것, 그 가벼움이다."
(알베르토 자코메티)

자코메티와 동시대에 미술가 피카소가 함께 있었다. 피카소는 자코메티의 작업장을 찾았고, 자코메티는 피카소를 예의롭게 대했다. 그러나 자신과 다른 정서를 가진 피카소와 가깝게 작업 이야기를 공유하는 관계는 아니었다.

'아티스트 속의 진정한 아티스트'라 불리는 자유로운 자코메티의 창의성을 피카소가 늘 부러워하고 질투했다는 여담도 있다.

이렇듯 자코메티는 당대에 유행하던 기법을 좇지 않고 자신만의 정신을 좇아가며 끝까지 자신의 작품세계를 고집했다. 그 결과, 살아 있을 때 작품이 최고로 추앙받는 것까지 누린 몇 안 되는 아티스트가 됐다.

최고의 작가로 추앙받아도 그의 작품 세계는 변하지 않았다. 그는 여전히 같은 작업장을 사용했으며, 19살 때 받았던 그 충격을 예술로 승화한 채 생을 마감했다.

융과 자코메티, 헤르만 헤세는 공통점이 있다. 구스타프 융도 그의 판타지가 유난했던 어린 시절 덕분에 평생 인간의 행동 연구에 몰두할 수 있었다. 인간의 행동을 관찰해 보니 패턴이 있다는 걸 발견했고, 그것을 토대로 'MBTI'와 같은 많은 기질분류 이론을 정립하였다.

헤르만 헤세도 조국의 전쟁을 인정하지 못하고 조국을 떠나야 했던 지성인으로서의 비통함과 자식의 아픔, 여러 가지 어려움 탓에 신경쇠약이라는 병을 지니게 되지만, 이를 스스로 극복해 나갔다.

헤세의 이야기와 작품을 읽고, 구스타프 융의 심리학을 조금이라도 이해하고, 자코메티의 작품을 본 당신이라면, 그것이 바로 당신이 매우 인간다운 모습으로 나이들어 가고 있음을 증명하는 것이라고 나는 말하고 싶다.

자신을 강렬하게 표현하고 싶은,
어느새 중년 당신

"그림을 그리는 일은 나에게 마술도구와 같다."
Drawing picture are like magic tools to me.

나는 헤르만 헤세가 한 이 말을 좋아한다. 자신에게 매직과 같은 도구가 있다는 것은 신나는 일이다. 요술램프의 지니처럼 말이다.

무엇이나 바람을 들어주는 마술램프. 헤세에게는 그림을 그리는 일이 마술도구 같은 것이었다. '그림 작업'이 갈등을 해소하는 도구였으니 성실하게 시간을 투자했을 것이다. 그리고 헤세는 그림 작업에서 힐링을 하며 삶에 아름다운 의미를 부여하게 되었을 것이다.

청영, 인연시리즈, 장지, 먹

우리는 살아가면서 의외로 자신이 무엇을 강렬하게 원하는지 모르는 채로 시간을 흘려보내기 일쑤다. 어려서는 주 양육자가 생활 전반을 일일이 케어해 주었을 것이다. 적당히 점수에 맞추어 대학의 전공을 삼았을 것이고, 적성보다는 생활을 위해 직업을 갖게 되었을 것이며, 하루 하루를 현실에 맞추어 성실하게 살아가고 있을 것이다.

그렇게 살다 보면 어느새 중년이 된다. 서서히 인생에 허무감이 섞이고, 그 무엇을 되찾고 싶어지는 그 때에 도달한다. 우리는 대부분 내면 깊이 원하는 것을 표현하지 못한다. 그래서 기껏해야 운동에 집중하거나 자신에게 도움되는 쪽의 취미를 선택하게 된다.

허무감으로 친구들을 만나고 사람 속에서 의미를 찾으려 애쓰지만 불가능하다. 인생 제2의 사춘기처럼 느닷없이 다가오는 내면의 바람은 타인으로부터는 결코 해결할 수 없다. 자신의 내면 깊이에서 일어나는 바람에 귀 기울여야만 한다.

그나마 자신의 생각을 때때로 존중해 왔던 사람이라면, 당신의

중년 사춘기는 신체적 증상에서 미비하게 느끼는 정도로 그칠 수 있을 것이다. 그러나 그동안 자신을 돌보지 않고 달려온 사람이라면 갑자기 취향과 호불호가 엉뚱한 곳으로 튀기도 한다.

중년의 사춘기가 왔을 땐 당황하지 말고 받아들이면 된다. 그리고 거기서 다시 시작하면 된다. 무엇을 시작한다는 것은 쉽지 않지만, 할 수 있는 것을 하면 된다. 꾸준히 인내하며 자기 것으로 승화하는 일은 아무에게나 일어나는 일은 아니다.

　그림을 그리는 것
　책을 쓰는 것
　악기를 배우는 것
　바느질을 하는 것
　여행을 하는 것
　창업을 하는 것
　농사를 짓는 것
　취미운동을 하는 것 등

시작하지 않으면 자신을 강렬하게 표현할 수 있는 것이 상실된

다. 우리는 자신의 스토리를 이야기하는 것 자체만으로도 힐링할 수 있는 인간이다. 도전적이고 자신에게 에너지를 주는 것. 물론 "나는 그림을 그리는 사람이니 그림만큼 좋은 건 없어요."라고 말하고 싶지만, 이것은 누구에게나 적용되는 것은 아니다. 하고 싶은 마음이 일어나는 것, 그것이 있어야 가능하다.

당신은 무엇이 되고 싶은가?
당신은 무엇을 하고 싶은가?

그 열망으로부터 눈 돌리지 않고 직시한다면, 어느 순간 강렬하게 타오르고 있는 당신 안의 뜨거운 에너지를 만날 수 있을 것이다.

힐링타임 100시간에 도전하세요!

첫발은 자신이 좋아하는 그것으로 시작하라. 시작했으면 1년에 100시간 정도만 꾸준히 좋아하는 그것에 투자하라.

시간이 지나고 나면 당신은 어느 순간 마술도구를 손에 쥔 자신과 마주할 수 있을 것이다. 그 시간을 나는 마음이 누리는 '힐링타임 100시간'이라고 말하고 싶다.

이 힐링타임 시간은 현장에서 20년 넘게 경험한 그림 작업에 대한 임상결과인데, 다른 분야도 마찬가지일 듯하다. 무작정 노력하는 100시간이 아니라, 숨어 있던 내 아름다운 정서와 자신의 이야기를 고스란히 담아내는 100시간이라면 말이다.

꼭 그 시간을 해야만 한다가 아니라, 주 1회 2시간정도 자신의 내면의 소리를 외면하지 않는다면 어느 순간 당신이 선택한 도

청영, 맘시리즈, 장지, 먹

청영, 맘시리즈, 장지, 먹

구가 당신의 마술도구가 되어 있음을 확인하게 될 것이다.

필자는 아티스트다. 그림으로 힐링을 느끼게 도와주는 아트 테라피스트(ART-Therapist)이다. 그래서 나는 스스로를 '힐링 아티스트(Healing Artist)'라고 소개한다. 그리고 나는 오십줄에 들어선 지금 글쓰는 것에 내 법칙을 적용하고 있다. 힐링타임 100시간 말이다.

중년에 서 있는 나는 자신을 강렬하게 표현하고자 책 쓰기를 선택해 보았다. 글을 쓰는 것은 누구나 할 수 있다. 그러나 책으로 엮어내는 것은 어려운 일이기에, 1인1책 스승을 모시고 이 책을 작업했다. 그리고 확신하게 됐다. 힐링타임 100시간의 마법을. 이번 첫 책이 나오는 순간, 나는 힐링타임 100시간 운동을 벌이겠다는 계획을 여기에 기록해 둔다.

사실 나는 늦은 결혼으로 여섯 살 아이를 키우면서 육아 도중의 자투리 시간이 남아 있었다. 그 시간 동안 그림을 그리는 것은 가능하지 않았다. 대안으로 책 쓰기를 무작정 선택했다. 책 쓰기로 시작하는 그 힐링타임 100시간은 그림 작업과는 많이 달랐다. 조

용히 혼자 글을 써야 했고, 자투리 시간이 온통 내 것이 되는 신기함을 맛보았다.

생각해보니 나의 책 쓰기 선택이 쉬웠던 이유가 있었다. 사춘기 시절 학교 도서관의 책을 모두 읽을 정도로 책을 좋아했고, 지금도 서점을 좋아한다. 늘 활기차고, 책과 커피, 약간의 와자함도 있는 서점이 나에게는 힐링장소이다. 나는 좁은 자리에서 읽는 도서들이 달콤하고 좋다.

나는 표지가 정말 독특하거나 겉표지 색이 마음에 드는 것만 산다. 물론 나만의 취향이다. 순서도 내 마음대로 읽는 편이다.

나는 이미 책을 자유롭게 즐기는 과정을 안다. 그리고 그런 나는 한 번도 시도한 적이 없음에도 이미 책을 쓸 정도로 준비되어 있는 사람이었다. 나는 이런 나를 책을 쓰면서 알게 되었다.

6살짜리 아이를 잘 키우는 건 어려운 숙제였고, 나는 육아를 책으로 배우기 시작했다. 다양한 육아서에서 도움을 얻었고, 매번 망고주스를 쏟으면서도 아이와 함께 늘 북적이는 서점을 찾아갔다.

가족이 일본 도쿄에 있는 나는 '츠타야 서점'을 자주 간다. 단지 책을 파는 곳이 아니라, 자기취향을 누리며 문화와 예술을 담고 있기 때문이다. 그런 서점을 갖고 있는 일본이 때론 부럽다. 아이들을 위한 그림 동화가 자유롭게 수입되어 있는 그 서점에서 책을 읽는 시간. 그 시간이 존재하는 서점은 내게 힐링이 되는 장소이다. 커피 한 잔과 책 한 권을 테이블 위에 올려 둔 채 앉아 통창을 보면 펼쳐지는 하늘과 나무들…….

지난 여름에 나는 매일 아침 츠타야 서점에 들렀다. 아이와 함께 책을 읽고 브런치를 하며 일주일을 보냈다.

이렇게 쓰다 보니 나는 책 속의 활자를 사랑하는 게 아닌 듯도 하다. 내용보다는 책 표지를 보고 책을 고르고, 서점의 분위기를 중시하며, 책을 펼쳐 놓고 마시는 커피를 조금 더 사랑하는 것 아닌가 싶기도 하다. 그렇지만 시시콜콜 따질 필요가 있을까? 매주 나는 내가 좋아하는 책과 함께하고 있으니 행복하다.

아이를 케어하면서 남는 자투리 시간을 활용해 보자고 시작했던 것이 바로 책 쓰기였다. 단순히 책을 좋아하는 사람으로서의 선

택일 뿐이었던 것이, 어느덧 책을 쓰는 과정에서 마법과 같은 도구로 변모하였다.

그림을 그릴 때 몰입하는 일에서 느껴지던 내 안의 그 무엇이 책쓰기에도 존재하고 있었다. 다른 형태이기는 했지만 나라는 사람이 어떤 사람인지, 내 스스로에게 탈탈 털리는 그런 글쓰기 작업이었다. 스스로를 깨닫는 경험에 놀랐다. 채워가는 '글쓰기 100시간'으로 높아지는 자존감에 놀랐다. 힐링타임 100시간을 적용하니 새로운 곳으로 나를 이끌었다.

나는 매직도구와 같은 글쓰기를 앞으로도 꾸준히 100시간의 힐링타임 법칙으로 실현해 나갈 것이다. 누구에게 보여주기 위해서가 아니라 나 자신을 위해서 말이다.

자신을 강렬하게 표현한다는 것은 이런 거다. 믿고 시작해보라. 힐링타임 100시간을. 그것이 헤세처럼 당신에게 마술도구가 되어 줄 것이다.

5/
생애주기에서
그림과 만나다

청영, Lover시리즈, 장지, 먹, 분채

6살에 만난 그림

인간이 태어나서 유일하게 배우지 않아도 할 수 있는 행위가 그림이다. 그림은 인간에게 주어진 본능이며 배우지 않아도 구사할 수 있는 유일한 예술이다.

6살짜리의 그림 그리기는 도구를 이용해 말하는 과정이다. 재료를 이용한 놀이다. 다양한 표현은 자신을 객관적으로 느끼게 하는 첫 관문이기도 하다.

강철구(6세), 블루엘리게이터, CERAMIC

그러한 6살짜리 그림에 자꾸 무엇을 평가하고 가르치려 하지 말자. 이게 포인트다. 그저 보아 주고 놀아 주고, 표현된 것에 이야기를 만들어 주고 소중하게 기억해 주자.

6살의 그림은 그저 말일 뿐이다. 6살짜리가 흙을 만진 그 느낌, 자유로운 선을 마구 그린 그 느낌, 물감을 뿌린 그 경험은 살아서 숨 쉰다. 그리고 좋은 인격형성 요소로 자리 잡는다.

6살에게 그림 그리기는 좋은 인성으로 가는 과정이다.

12살에 만난 그림

12살. 시각적인 표현의 요구가 높은 시기이다. 이 시기가 되면 그림을 그릴 때 "잘 그리고 싶고, 그대로 묘사해내고 싶은" 욕구가 높아진다.

이 나이의 그림은 좋아하는 여러 방면의 것을 그대로 재현하고 모방하면서 그림의 스킬이 높아질 수 있다.

똑같이 그려낸 자기와 자신이 좋아하는 작가와 똑같이 인식하면서 더욱 잘 그리고 싶은 의욕이 넘치는 시기이기도 하다.

이때는 '모방의 시기'이다. 자유롭게 모방하며 사고하고 그리고 자신만의 것으로 승화하는 단계로 이끈다면 최고 좋은 미적 표현을 구현해 낼 수 있다.

15살에 만난 그림

15살인 내 안의 무엇인가는 지금 폭발하고 있다. 부글부글 끓어 오르기도 하고 알 수 없이 깔깔거리며, 어느 곳으로 가고 있는지 스스로도 모를 정도로 내부에 휘둘려 걸어가는 시기다.

이 나이 때 그림은 말 그대로 '활화산'이다. 용암이 분출하듯, 자신의 내부를 쏟아내는 창작, 자신만의 그림을 그려낼 수 있는 시기이다.

그림을 그린 그것만으로도 에너지를 분출하고 시원함을 느낄 수 있다. 이 나이의 그림은 직설적이고 솔직하고 대담하다. 이런 그림을 그리며 15세를 무사히 지나간다면 어느새 정신적으로 건강한 18세가 다가와 있을 것이다.

하지은, Queensland
Academies for Creative
Industries 재학 졸업 작품

호주 브리즈번에 위치한 Queensland Academies for Creative
Industries과의 졸업 발표 주제는 "자신의 아이덴티티를 표현하
라"였다. 지은 양은 한국에 와서 겨울방학 동안 필자와 함께 졸
업작품을 준비하였다.

다양한 재료들을 활용하여 자신의 정체성을 드러내는 자화상을
구현해보기로 했다. 그렇게 한 달 동안, 분야를 나누지 않고 자
유롭고 실험적인 작업을 통해 작품을 완성하였다.

졸업작품전에서 매우 우수한 평가를 받게 되었고, 그 결과 Uni-
vesity of Melbourne, Victorian College of the Arts(멜버른대
학교 회화과)에 입학하였다.

18살에 만난 그림

사춘기라는 폭발의 시기를 지나온 18살의 나는 그 자리에서 멍때리며 서 있기도 하고, 혹은 무언가 막연한 목표를 향해 달리고도 싶은 시기이다.

이 나이의 그림은 자신을 드러내기를 꺼린다. 한 바퀴 돌려 에둘러서 자신을 표현하는 멋에 빠져 있기 때문이다.

사색적이고, 설명적이고, 그리고 자신만이 알 수 있는 세상을 표현하는 그림에 빠지는 시기이다. 가장 논리적이면서도 자신을 객관적으로 놓고 그림을 그린다.

이 시기에는 어떤 그림도 가능하다. 반면 그림을 그리지 못한다는 생각이 들면 붓을 들지 않는 미니 성인의 시기이기도 하다. 18세의 그림은 그림을 좋아하기 때문에 그리는 것이다.

35살 이상에 만난 그림

문득 30대 중반을 넘어 중년으로 접어드는 시기에도 그림을 그리고 있다면, 당신의 중년 이후 정신 건강은 매우 안녕하다고 생각해도 좋다.

35세 이후의 그림은 자신을 객관적으로 볼 수 있는 시간을 주며, 자기 안의 힘을 느낄 수 있게 해서 스스로의 자존감이 높아지는 경험을 준다.

그림에는 자신이 살아온 인생의 색, 자신만의 취향이 묻어난다. 자신이 어느 곳에 서 있는 사람인지 그림을 통해서 볼 수 있다.

붓을 들고 색을 칠하기만 해도 마음이 두근거리고, 자신이 힐링되는 것을 스스로 인지할 수 있는 시기이다.

갱년기를 넘은 남녀가 건강하게 살기 위한 필요조건으로 운동을 하는 것처럼, 중년 이후의 그림 그리기는 당신에게 자신을 존중하고, 자기다움을 인정하고, 긍정적 몰입을 줄 것이다. 헤르만 헤세가 말한 '매직을 주는 세계'를 갖게 되기 때문이다.

중년 이후 그림 그리기는 그 자체가 스스로를 치유하는 것이다. 20년이 넘는 동안 많은 아티스트를 배출한 필자가 직접 경험한 미술실기 현장에서의 예술치료 경험으로 단언할 수 있는 이야기다.

건강하고 아름답고 우아하게 나이들고 싶다면, "그림을 그려보라"고 추천한다.

6/
예술로 풀어 본
자기와 타인
이해하기

청영, Lover, 장지, 먹, 분채

자존감이 낮아요!

나는 6살 아이의 엄마다 보니 교육현장과 놀이현장에서 부모님들과 자주 만난다. 부모님들의 가장 많은 바람은 "우리 아이가 자존감이 높아져서 자기 스스로 행복한 아이로 자랐으면 좋겠다."이다. 부모님들의 바람은 이렇듯 같은 곳으로 향해 있지만, 그 길을 위해 선택하는 방법들은 각양각색이다.

자존감이란 스스로에 대한 이해도가 높은 상태로, 자신의 위치를 잘 파악하고, 그 상황에 맞는 감정이 빠르게 발동되어, 어떤 상황에서 스스로를 비난하거나, 스스로를 방어하는 경향을 의미한다.

우리가 흔히 알고 있듯이, 자존감이 높으면 자신에 대한 긍정적 이해가 높다. 다르게 말하자면 어려움에 처했을 때 헤쳐 나갈 수 있는 자신감이 있는 상태이다.

자신의 아이디어나 생각을 매우 소중하게 생각하고 자신의 생각을 스스로 존중할 수 있다면 좋다. 반면 자존감이 지나치게 높을 경우, 상대적으로 타인을 무시하거나 자기 멋대로 판단할 가능성도 높아진다. 자존감은 무조건 높은 것이 좋은 것이 아니라 균형 감각이 높은 게 좋은 것이다.

대개 자존감이 낮다는 것은 자기 자신에 대한 확신이 없다는 의미다. 자신에 대한 확신이 없으면 타인의 생각이나 눈치를 많이 보는 행동으로 이어지게 된다. 그러다 보니 자신의 실존적 가치를 이해하기보다는 다른 사람이 나를 어떻게 평가할까, 또는 다른 사람이 나를 어떻게 볼까를 먼저 생각하고 행동하게 된다.

다른 사람의 눈치를 필요 이상으로 살피게 되면, 자신의 소중한 아이디어나 생각을 자신도 모르는 사이에 "에이! 별것 아닌 거야!" 하며 스스로 무시하는 경우가 생긴다. 자존감이 너무 낮아지면 타인의 행동에 예민하게 대처할 수밖에 없어지고, 스스로 존재감을 잃어가 피곤하게 살아갈 수밖에 없다.

당신은 어떤가? 당신의 자존감에 문제는 없는가? 자존감은 너무

높지도 너무 낮지도 않은 것이 건강하다. 때로는 내 생각이 틀릴 수 있다는 것도 쿨하게 인정할 수 있는 것이 건강한 생각이다.

쓸데없는 아이디어라 생각될지라도, 자신의 생각을 스스로 접지 말자. 그 어떤 소소한 생각도 어떤 상황 어떤 시간 어떤 순간에는 중요한 해결책이 될 수 있음을 알아야 한다. 내 생각을 내 편 삼아 스스로에게 용기를 주고, 가까운 사람들에게만이라도 자연스럽게 말해 보자. 그것이 웃음을 자아내는 아이디어일지라도 말이다.

그럼 자존감 높은 아이는 어떻게 키울 수 있을까? 아이가 어릴수록 우리는 칭찬하고, 공감하고, 배려하고, 이해해 주어야 한다. 그래야만 자존감이 높은 아이로 자랄 수 있다. 아이가 성장함에 따라 적절한 교육과 배려교육을 시킬 필요가 있다.

그러나 앞서 이야기했듯 지나치게 자존감이 높아지면 타인에 대한 배려심이 사라져, 타인을 무시하는 태도를 갖게 된다. 그럼에도 불구하고 우리는 자존감이 높은 것을 지향한다.

이유는, 자신을 사랑하는 힘으로 이 험한 세상을 행복하게 극복하기를 바라는 부모들의 마음이라고 생각한다.

나 또한 마찬가지다. 아버지가 일찍 돌아가셨기 때문에, 어머니는 나를 많이 받아주셨고, 내가 원하는 것을 많이 응원하며 지지해 주셨다. 성인이 되어서야 어머니의 행동이 혼자 아이 둘을 키우느라 늘 바쁘셨기 때문임을 알았다. "그래, 그래" 호응을 많이 하시고, 어찌 보면 너무 관여하지 않는 방식을 어쩔 수 없이 취하셨던 것이다.

그러나 그것이 지금의 나에게 어떤 어려움이 와도 극복할 수 있는 힘을 주었고, 나 자신을 믿고 의지하는 자존감 높은 사람으로서 있을 수 있게 해 주었음을 나이 50이 되어서야 알게 되었다.

부모가 한 발 떨어져서 믿어주는 교육이야말로 적절한 자존감을 형성해주는 첫걸음이라고 생각한다.

유리멘탈인 것 같아요!

어떤 사람이 이야기를 하는데 마치 내 이야기인 것 같아 심장이 빨라지고 귀도 빨개지고 갑자기 손에서 땀이 난 적 있는가?

가까운 사람이 속상하게 한마디 한 것이 온 종일 신경이 쓰여서 밤에 잠도 오지 않고, 며칠이 지나도 그 말 한마디가 잊히지 않아 상대방에게 불편했던 자신의 마음을 돌려서라도 표현해야 편했던 적이 있는가?

이런 것들이 '유리멘탈'의 예다. 신경 쓰고 싶지 않은데 나도 모르게 마음이 콩닥콩닥거리며 계속 그 일을 생각하고 있는 것.

이런 유리멘탈은 왜 형성되는가? 물론 복잡한 여러 가지 상황으로 형성된 성격유형이지만, 어려서 불안한 심리상태에 많이 노출된 경험이 있는 경우나, 어렸을 때부터 경쟁 상황에 노출된 경

험이 많은 경우, 이럴 때 우리 심리나 정신에 유리멘탈이 형성되기 쉽다.

성인이 되어서는, 일하는 곳에서 자신을 쪼이는 상황이 많다거나 자신의 능력이 제대로 인정받지 못하는 상황에서도 유리멘탈이 많이 만들어진다.

유리멘탈을 고민하는 이들 중에는 아이를 키우는 전업주부도 많다. 전형적으로, 자신은 열심히 가족을 위하고 있는데 배우자로부터 "당신이 하는 게 뭐 있다고?" 하는 식의 발언을 듣다보면 멘탈이 약해진다.

유리멘탈은 삶에 전혀 도움이 되지 못한다. 우리는 스스로 "나는 괜찮아, 나는 괜찮아, 이 정도로 나를 유지하고 있는 것 자체가 대단한 거야!" 하는 마인드를 지녀야 한다. 강제로라도 스스로가 대단한 존재임을 인지해야 한다.

가장 가까운 사람들이 주변에서 끊임없이 칭찬해주고 응원해준다면 유리멘탈에서 벗어나는 것이 한결 쉬워진다. 좋은 친구 좋

은 동료를 만드는 게 중요하다. 무엇보다 스스로의 깨달음이 필요하다. 사람은 그 자체로 온전하고 대단하다. 당신도 대단하다.

마음이 멈추지 않아요!

우리의 감정은 흔히 경험적이다. 해 보았던 것, 느꼈던 것에 익숙하고, 경험해 보았던 느낌의 끝까지 도달하려고 항상 대기 중이다.

마음이 멈추지 않는다는 것은 이미 내 마음이 폭주했다는 것이다. 그것을 멈추지 못하는 것은 과거에도 비슷한 일에 끝장을 본 경험이 있기 때문에, 내 감정의 경험이 거기까지 가려고 멈추지 않는 것이다.

누군가 때문에 화가 났다고 가정해 보자. 특히 머리끝까지 화를 내는 사람을 유심히 살펴보라. 그는 다른 일에도 화를 끝까지 내야 직성이 풀릴 것이다.

한번 의심이 들었다면, 끝까지 눈앞에 진실을 증명해야 하는 것

이다. 증명할 때까지 계속 의심이 간다. "내 맘대로 되지가 않아요."와 "마음이 멈추지 않아요."는 같은 말이다.

내 마음을 내가 조절하고 싶은 어느 순간, 내 마음을 멈추고 싶다면 의심이 드는 그 순간, 화가 나는 그 순간, 화가 나 팔짝 뛸 것만 같은 그 순간을 그대로 멈추어보자. 자신의 마음에 별것 아니라고 주문을 걸어보고 환경을 바꾸어보자.

음악이라도 틀어보자. 순간 자신의 마음에 흠흠 소리를 내며 박수라도 쳐보자. 그 순간 내 마음을 돌리게 하고, 한참 후에 나에게 어울리는 방법으로 해답을 찾아보자.

극도의 화를 내거나 자신을 제어하지 못하는 경험 후에, '이러다가는 내가 망가지겠구나' 하고 느꼈다면, 그것은 청신호다. 그런 마음이 들었다면 행동해야 한다. 자신에게 어울리며, 꿈꾸어왔던, 조금 노력해야 될 수 있는 작은 꿈을 하나 떠올려 실천해보아야 한다.

인간은 존중하는 그 무엇에게 감사하게 되어 있다. 자기존중은

그곳에서 시작된다. '어라, 내가 이렇게 좋은 목표를 정했네?' 그리고 그 목표를 향해 가려면 스스로를 존중하고 인내해야 하는 것도 알게 된다.

융이 학교에서 자주 발작을 일으킨 것은 어쩌면 학교 부적응일 수 있다. 단순한 긴장감에서 돌아온 반응일 뿐인데, 후일 '혼자서는 생활이 불가능한 사람'으로 낙인찍힌다고 생각하니 스스로 자기방어를 작동시켜 치유한 것이다. 그것이 자기 이해이다. 자기 이해도를 높이면 인간은 자신을 인내할 수 있게 된다.

자신을 스스로가 제어 안 되는 사람으로 인식해 버리면 우리는 무의식의 자아에게 지배당한다.

자기 이해도를 스스로 높여서 스스로를 컨트롤하고 인내해 보자. 실천적 방법으로 가장 좋은 행동으로는 그림을 배워 보는 것, 악기를 배워보는 것, 책 읽는 교실에 참가해 보는 것, 운동을 시작하는 것 등이 있다. 이 중 하나를 선택하여 구체적으로 실천해 보기를 권한다.

청영, Lover, 장지, 먹

화를 참지 못하겠어요!

화가 나는 감정은 내가 정해 놓은 잣대에서 누군가, 무언가가 어긋날 경우 발동한다. 내가 정해 놓은 답안지와 맞지 않는 행동을 보면 화가 나는 것이다.

나만의 잣대가 많으면 많을수록 내 안에 화가 많을 수밖에 없다. 이 세상에는 '옳고 그름'이 아니라 '다름'이 존재한다. 다르다는 것을 인식하게 되면 내 기준에 맞지 않는다고 화날 일이 많이 줄어들 것이다.

마음을 보여줄 수 없어요!

누군가에게 자신의 속마음을 쉽게 이야기할 수 있는 사람은 드물다. 아무리 외향적인 성향의 사람이라도 쉽게 자신의 마음 깊은 곳에 있는 이야기를 꺼내 놓기는 어렵다.

따라서 여기서 이야기하고자 하는 것은, 그렇게 자신의 가장 깊은 곳에 있는 마음을 털어 놓는 것이 아닌, 평소에 가까운 사람에게조차 자신의 감정을 말로 드러내는 것이 힘든 경우를 말하고자 하는 것이다.

"마음을 보여줄 수 없어요"라고 고민하는 사람들의 특징을 보면, 자기에게 마음을 써주고 배려해주는 가장 가까운 가족, 친구에게조차 겸연쩍어서 "고맙다, 사랑한다, 애썼다, 내가 이런 것을 배려 받다니 너무 기뻐!" 등과 같은 기본적인 것들을 말로 잘 표현하지 못한다.

"그런 것을 꼭 말로 해야 하나? 마음속에 가지고 있으면 되지."
이렇게 자기 합리화를 한다. 그렇지만 인간은 말하지 않으면 알
수 없다. 특히나 "감사하다, 사랑한다"는 말은 표현하지 않으면
알 수 없다.

마음을 보여줄 수 있는 가장 쉬운 방법은 말로 표현하는 것이다.
따라서 우선은, '말로 하는 것은 쓸데없다'는 생각에서 벗어나야
한다.

애쓰고 노력해서 그 말을 뱉은 사람이 있음을 간과하면 안 된다.
마음을 보여주는 것에 어려움을 느낀다면, 어렸을 때의 성장배
경이 가부장적이거나 말수가 없는 집안에서 자란 경우의 자연스
러운 행동패턴일 수 있다.

아버지와 어머니가 평소 무덤덤하게 표현했고, 함께 자란 형제
끼리 정답게 이야기하지 않고 묵묵하게 자란 성장배경이 큰 영
향을 끼친다고 볼 수 있다.

마음을 보여주고 싶다면 노력해야 한다. 행동패턴을 바꾸는 연

습이 꼭 필요하다. 자잘한 것을 표현하는 것으로부터 시작해보자. 맛있는 것을 먹으면 "맛있다!"고 말하고, 운동이 신나면 "신난다!"고 이야기하며, 누군가를 만나서 즐거웠다면 "즐거웠어!"라고 해보자. 이렇게 말하는 것을 시작하면 이미 변화의 시점으로 들어선 것이다.

그러니 우선 말해 보자. 나의 느낌을. 보여는 주고 싶은데 잘 안된다고 하더라도, 작고 사소한 것에 감동한 스스로의 말을 스스로에게 전달해 보는 것이다. 그런 첫발을 내딛어야 문제가 풀린다.

거절을 못해요!

거절을 못하는 심리는 타인에 대한 이타심이나 혹은 타인으로부터 분리되면 안 된다는 애정결핍에서 비롯된 것일 수 있다.

어느 유형이든지 거절을 못하게 되면 인간관계에서 피곤한 관계의 악순환을 경험하게 된다. "된다, 안 된다"를 잘하는 것만으로도 자신의 시간을 매우 편안하게 유지할 수 있다. 생각보다 거절해도 관계는 안전하다.

내 의견을 논리정연하게 이야기하여 거절하며, 자상한 한마디를 갖춘다면 상대방은 오히려 거절한 사람을 이해하게 된다.

"안 될 것 같아, 싫어" 등의 감정적 단어가 섞여 있는 것을 사용하는 것은 거절이 힘든 경우에는 실천하기가 어렵다. 어려운 부탁이 들어왔을 때 일단은 공감해주는 것을 실천해 보라.

"그래 힘들었겠구나. 나라도 그건 힘들었겠다."

공감 후에 "나도 생각해 볼 시간을 가질게!"라고 공손하게 말한 후 적당한 시간 안에 내 상황과 거절하는 이유에 대해 솔직하게 이야기해 준다면 서로의 관계를 해치지 않고 문제를 해결할 수 있다.

물론 거절에도 많은 연습이 필요하다. 거절을 안 하고 힘든 상황에서도 받아들여서 자신이 그것을 책임지는 상황이 많아지면, 어느새 자신은 피해의식과 사람들에게 진술하지 못한 자신의 이중 잣대를 스스로 느끼게 되어 자신을 매우 불신하게 된다. 이런 감정을 느끼기 전에 솔직 담백하게 거절하는 연습을 시작해 보자.

청영, 인연시리즈, 장지, 먹

항상 불안해요!

"신기한 역설은, 내가 있는 그대로의 나를 수용할 때 내가 변화한다는 것이다." (로저스Rogers)

로저스는 '충분히 가능한 사람(the fully functioning person)'이라는 말을 사용한 적이 있다. 그에 따르면 '충분히 가능한 사람'이란 최적의 심리적 적응과 심리적 성숙 그리고 경험에 완전히 개방되어 있는 사람을 뜻한다.

경험에 개방적이고, 매순간에 충실한 삶을 살고, 창조적으로 생각하고, 어려움을 직시하고, 선택의 자유를 가진 사람. 이런 조건을 갖춘 사람을 로저스는 "충분히 가능한 사람"이라고 말한 것이다.

상담자와 내담자의 관계에서도 불안의 요소를 없애는 조건은 일

치성, 무조건적이고 긍정적인 존중, 공감적 이해이다. 내가 만일 부모라면 아이들을 어떻게 대해야 하는지 이해할 수 있는 대목이다.

아동은 주 양육자로부터 긍정적인 자기 존중을 받기를 원한다. 그런데 "이건 이래서 안 돼, 저건 저래서 안 돼!" 등 양육자 판단에 의해 규제되는 것이 많아질수록 아이는 양육자로부터 나쁜 아이가 되지 않기 위해 자기가 경험하는 것을 왜곡하여 인식하게 된다.

그것은 아동에게 자신의 경험에 대해 폐쇄적이고 하고자 하는 의지를 상실하게 하는 조건을 갖게 만든다. 이것은 겉으로는 주 양육자의 말을 잘 듣는 것처럼 보이지만, 자신 안의 내적 경험을 무시하는 행위로 이어질 가능성이 높아진다. 칼 로저스의 인간중심적 접근 방법으로 본다면 자신의 내적 탐구를 무시하게 되는 셈이다.

"내적 탐구를 무시한 아동은 독특한 존재로서 자기 성장을 이루지 못한다."고 칼 로저스는 말했다.

"충분히 가능한 사람(the fully functioning person)"

나는 이 말이 참 멋지다고 생각한다. 인간은 같은 사건이나 경험일지라도 모두 다르게 인식한다. 그러니 옛말의 "마음먹기 달렸다"는 말이 "마음이 불안해요"라고 고민하는 많은 사람들의 정답일 수 있다. 진부하지만 그렇다.

어떤 일이 일어났을 때 자신이 그것을 어떻게 받아들이고 어떻게 대처하고 느끼느냐가 자신의 불안의 정도를 만든다. 어려서부터 "너는 너로서 충분이 가능한 사람이야"라는 말을 많이 듣고 자라 자아실현의 방향이 자유롭게 성장했다면 어른이 되어서도 불필요한 자기방어나 내면의 경험을 부정하지 않게 된다. 그러니 불안도도 낮고 자신감 있는 성인으로 성장할 것이다.

그렇지만 이미 불안하고 초조한 당신이 되었다면? 그래도 지금이라도 바꿀 수 있다. 우리가 어떤 사건에 대해 "나 스스로 어떻게 느끼느냐, 어떻게 대처했느냐, 그래서 내가 원하는 것은 무엇이냐?" 등 자신의 감정을 세세하고 면밀하게 따져 보고 기록한다면 그곳에 답이 있다.

자신의 마음을 수정해야 한다면 스스로 마음을 컨트롤할 수 있어야 한다. 자기 마음을 통제하는 것이 건강한 자아가 되는 첫 번째 조건이기 때문이다. 어려서부터 부모가 모든 것을 지정해주는 대로 살았다면 정서적 경험이 적은 상태이니 당연히 처음에는 변화하기 어렵다. 그래도 당신 마음에 답이 있다. 혼자 힘으로 어렵다면 스스로의 마음을 코칭 받을 수 있는 곳에서 상담을 받을 수도 있다.

"신기한 역설은, 내가 있는 그대로의 나를 수용할 때 내가 변화한다는 것이다."

당신도 로저스의 말 속에서 당신의 답을 찾아보라.

청영, Lover, 장지, 분채

갈등이 심해요!

우리의 삶은 판단과 결정의 연속이다. 우리 자신은 늘 갈등한다. 아이스커피를 마실까, 뜨거운 커피를 마실까? 이것조차도 고민일 때가 있다.

내 몸이 자연스럽다면 결정하기 쉽다. 그렇지만 복잡하고 피곤한 상황이라면 커피 한 잔도 갈등하면서 고를 것이다.

자신의 사소한 취향에도 이렇듯 갈등이 심한데, 하물며 타인과의 관계를 본다면 오죽할까? 어쩌면 삶이란 갈등의 연속성 속에 있다고 보아야 할 것이다.

갈등 없는 관계란 것은 갈등을 드러내 보이고 있지 않을 뿐이다. 사람들과의 관계에서 "갈등이 심해요"라고 느낀다면 그것은 주관이 뚜렷하고, 잣대가 높고, 수준 높은 것을 지향하는 성향이 강

하기 때문일 수 있다. 목표도 높고, 자신이 꽤 괜찮은 사람이라고 생각하는 경우가 많다. 그런 경우 쉽게 상대를 무시하거나 별 것 아니라고 생각하는 상황이 갈등의 구조를 만들게 된다.

갈등관계를 줄이거나 피하고 싶다면, 보는 수준을 조금 낮추거나 목표지점을 조금 낮추면 신기하게도 갈등구조에서 벗어날 수 있다. 그것이 드러난 갈등이든지 내 안에서의 갈등이든지 말이다.

질투심이 자꾸 생겨요

질투라는 감정은 두 가지로 분류해서 의미를 해석해야 한다. 성적 질투심과 일반적 질투심이다.

유아기 때 다른 성의 부모를 질투하게 되어, 여자아이는 엄마를, 남자아이는 아빠를 경쟁상대로 인식한다는 연구 결과가 종종 발표된다. 이것은 인간의 본성적 특징에 속한다.

우리가 "질투심이 생겨요"라고 말하는 흔한 의미는, 나는 상대를 이렇게 좋아하고 바라보고 기대하고 있는데, 상대에게서 그만큼의 애정이 나에게 되돌아오지 않을 때, 우리는 바라보고 있는 대상이 집중하는 그 무엇에 나타내는 감정을 질투심이라고 한다.

우리 생활에서 질투심은 대인관계에 불편함을 초래한다. 특히 부부간의 질투심은 상대에게 피곤한 감정을 불러일으키게 된다.

사제 간의 질투심은 제자를 나보다 못한 존재로 위치시켜 놓길 원한다.

친구 간의 질투심은 친구에게 감정상의 불편함을 주어 나를 떠나게 만든다. 아들과 며느리에 대한 질투심은 가족 간에 불화를 불러일으킨다.

나보다 잘난 사람을 질투하게 되면 어느새 내 주변은 나보다 못한 사람들로 가득 차게 되고. 내가 어려움에 처했을 때 지혜로움으로 일깨워줄 친구가 없어지게 된다.

우리들은 자신이 갖고 있지 않은 것을 가지고 있는 사람을 질투한다. 그러나 그 사람들도 그들 나름의 고통과 상처가 있는 것이 인생사다.

그렇게 생각한다면 다른 이의 인생을 질투할 이유가 하나도 없다. 질투에서 벗어나는 것은 우습게도 자신을 극복하는 것으로부터 시작한다. 질투가 심한가? 벗어나고 싶은가? 그렇다면 자신이 가장 하고 싶은 것을 적어 보자. 버킷리스트 같이 거대한 것

말고, 사소하고 소소한 것도 좋다.

우선 실천해 보라. 3일을 실천하고 세 달을 유지해 보라. 그리고 경험해 보라. 스스로 극복하는 무언가를. 사람들 중에는 자신감에 차 있으면서 타인에게 힘을 주고, 남이 가진 것을 부러워하지 않으며 당당하고 즐거운 도전을 즐기는 이들도 정말 많다.

그런 유형의 사람이라고 고난이 없을까? 역경이 없을까? 그런 유형의 사람일수록 고난에서 일어나 본 경험이 많은 사람들이다.

당신이 질투가 많고 타인으로 인해 우울감을 느낀다면 살짝 되짚어 보라. '내 인생이 너무 안일하고 행복해서 그런 건 아닐까?' 하고. 만일 질투로 고민하고 있다면 지금 당장 일기를 써 보면서 자신을 새롭게 극복해 보자.

인간의 성향은 정해진 패턴이 있지만, 스스로 환경을 바꾸고 노력한다면 그 모든 것을 바꿀 수 있고 성장할 수 있는 유일한 존재임을 잊지 말자.

7/

구스타프 융과
같이하는
예술치료 프로세스

청영, Lover, 장지, 분채

중년 이후라면 융을 만나세요!

구스타프 융은 인간의 가치를 높게 보았다. 인간은 스스로 타고난 환경을 극복하고 발전하는 존재로 나아갈 수 있다. 융은 그 사실을 믿은 특별한 정신과 의사였다.

융은 확신이 있었다. 그는 태어난 환경이 어렵고 성장 과정에서 고통을 겪은 경험이 있다 해도 성인으로 성숙해 가는 인생의 과정에서 스스로 노력하고 극복하려 한다면 타고난 신경증을 극복할 수 있다고 생각했다. 이 때문에 그는 자기 자신을 도약시키고 불우한 환경을 극복하는 심리이론을 평생 연구했다. 그렇게 융은 어떻게 행동하면 발전하고 스스로를 극복할 수 있는지 방법을 제시해 주었다.

마음의 고통이 있거나 불만이 있다면, "누구는 금수저니까 저렇게 잘 나가지!" 이런 말을 해 본 적이 있다면, '마음 따로 행동 따

로' 살아가고 있다면, 혹은 중년 이후라면 한 번쯤 구스타프 융이 제시한 다음과 같은 심리 프로세싱에 참여해 보기 바란다. 나 자신의 뒤틀어진 의식을 바로 하고, 성숙한 인간으로 발전해 나가는 데 큰 도움을 받을 수 있다.

이 과정을 통해 자신을 객관적으로 인식하기 시작했다면 당신의 정신건강은 안전지대에 있는 것이다.

1_ 고백의 단계

"누군가에게 고백해라. 나의 고민을, 또는 나의 마음에서 오는 그 무엇을, 말하라."

"이미 불면과 신체적으로 어려움을 겪고 있다면, 전문 상담가를 찾아가서 고백하라."

"일상생활은 불편하지 않은데 문득 허무하고, 외롭고, 고독하다면 가까운 지인 중에 멘토가 될 만한 사람을 찾아가서라도 고백하라."

중년이 되어 늘 "나는 꽤 괜찮아!"라고 말하지만 어깨는 뻐근하고 얼굴은 야위고 메말라가는 감정을 느낀다면 적신호다. 마음에 빨간불이 켜진 것이다.

태어나서 중년까지는 대략 내가 나를 속이며 달릴 수 있다. 아동기는 부모가 시키는 대로 혹은 어리니까, 생각 없이 시간을 보내도 모두 같은 모양새다.

청소년기가 되면, 자기 이해도가 높은 아이일수록 자신이 처한

환경과 부모의 기대에 맞추어 공부하고 적응해 나간다.

성인기가 되면 우리들은 다양한 형태의 삶을 꾸려 가기 시작한다. 직업을 갖고, 결혼을 하고, 아이가 생기고, 그리고 문득 40대가 지나면서 돌아보니 나는 한 가정의 부모이고, 직장의 중간적 입장을 떠맡고 있음을 인식하게 된다.

결혼을 하지 않은 싱글이라면 이 과정에서 조금 벗어나 있을 것이다. 하지만 환경은 조금씩 다를지라도 40대 후의 심리적 조건은 비슷해진다.

자신을 속이고 참으면 신체가 나쁘게 반응하기 시작한다. 소화가 안 되거나 뒷목이 뻣뻣해지거나 불면이 오거나 신체가 망가짐을 느끼게 된다. 그것을 심리적 요인이 '신체화'로 나타났다고 말한다.

중년 이후는 마음의 상태가 '신체화'로 드러나는 시기다. 자기 몸의 변화를 보면 심리적 상태를 알 수 있다.

청영, Lover, 장지, 분채

신체화가 일어났다면 '고백'해 보라. 자신의 열등감을 드러내도, 어떤 것을 말해도 그것이 다시 나의 족쇄가 되지 않도록 전문 상담가에게 고백해 볼 것을 추천한다. 고백을 하고 나면 속이 시원해지는 감정을 느끼며, 별것 아닌 것으로 생각할 수 있는 힘을 얻게 된다.

2_ 명료화의 단계

당신이 찾아간 그가 당신의 멘토다. 자신의 이야기를 멘토에게 고백하고 나면 멘토는 나의 고백을 되새김해서 말해준다.

내가 말한 것을 다시 되돌려서 내가 듣게 된다. 신기하게도 그것이 치유의 첫발이다. 내가 이야기한 것을 내가 다시 듣기만 하는데도 위로가 된다.

"선생님, 저는 누군가 나에게 '너는 왜 그러니?'라고 하면 갑자기 얼굴이 빨개지고 심장이 터질 것처럼 두근거리는데, 그럴 때 나는 아무 말을 못하고 꼭 밤에 그 생각을 하느라 잠을 못자요."

이런 질문이라면 멘토는 다음과 같이 맞장구 쳐 줄 것이다.

"아 네, 당신은 누군가 '넌 왜 그러니?'라고 하면 얼굴이 빨개지고 심장이 빨라지는군요."
"그럴 때 밤이 되면 그 생각 때문에 잠이 안 오는군요."
"그럴 때가 있죠, 내가 그때 이 말을 했어야 하는데, 하고 아쉬울 때가 꼭 있죠."

이렇게 내 이야기를 되돌려 듣는 것만으로도 1단계 위로가 완성된다.

우리 인간의 마음은 부드러워서 누군가 내 이야기를 경청하고 같은 말을 반복해주는 것만으로도 평안함을 느낄 수 있다. 별것 아닌 그 말에서 "저 사람이 나를 바라보고 있구나, 내 이야기를 들어주고 있구나, 내 말이 중요한 것이었구나"를 느껴 마음이 안정된다.

이런 감정이 일면서 열등의식이 내려가고 자존감은 올라가려고 준비 중인 상태가 된다. 어느새 마음은 뿌듯하고, 지지응원 받은

자의 자존감으로 한 발 내딛는 단계에 이르는 것이다.

명료화의 단계에서는 멘토가 "그때 그 이야기를 못해서 잠을 이루지 못했군요. 지금 피곤한 상태로 오셨군요. 이제 우리는 불면의 밤을 새우지 않기 위해 심장이 두근거려도 얼굴이 빨개져도 그 당시 내 감정을 말하는 것을 연습해보는 것이 필요하겠네요.", "어떻게 생각하나요?" 등의 피드백을 통해 행동을 주문하거나 생각을 질문한다.

이렇듯 명료화의 단계는 문제를 해결하는 방법과 포인트를 함께 정하는 과정이다. 나를 괴롭히고 있는 그 무엇의 문제를 함께 해결하자고 말하는 멘토는 나의 자존감을 다시 상승시켜준다.

같은 문제라도 열등의식이 높은 상태에서 인식하는 것과 열등의식이 없는 상태에서 바라보는 것은 천지차이다. 열등의식을 없애고 자존감을 높이는 단계가 반드시 필요한 이유다.

자녀의 멘토가 부모이거나 아내의 멘토가 남편 혹은 남편의 멘토가 아내라면 일상의 자존감은 늘 100프로 충전돼 있을 것이다.

청영, 여섯 길 위의 Lover, 장지, 먹

3_ 교육의 단계

이 단계는 내 안의 그림자를 긍정에너지로 전환하는 트레이닝의 과정이다. 이 단계에서는 여러 스킬이 필요하다. 그 스킬은 각자의 취향에 맞는 것을 선택할 필요가 있다.

"불면의 밤을 새우지 않기 위해서 그날 말하지 못했던 나를 세세하게 들여다보는 과정을 교육단계에서 하는 거야."

내가 그날 얼굴이 빨개졌지만 말하지 못하고 돌아와 불면의 밤을 보낸 건 분명 어떤 이유가 있었을 것이라고 추정하는 단계다.

이제부터 문제의 근원을 본격적으로 추적해 보는 것이다. 말로 이야기하며 추적하는 것이 편하다면 그것이 '심리상담치료'이다. 그림으로 그리면서 이야기를 추적하는 것은 '미술치료상담'이다. 연극치료, 놀이치료, 음악치료 등 많은 심리 추적 치료 방법이 있다.

신체화가 너무 심해서 일상생활이 힘들다면 한의학의 기공치료

를 접목해 보길 권한다. 한의학의 침 치료는 심리치료와 매우 잘 맞는 병행요법이다.

미술치료는 인간이 말로는 드러내기 어려운 감정, 혹은 왜곡할 수 있는 깊은 감정의 스토리를 자연스럽게 끄집어내 줄 수 있는 매체이다. 방법은 무엇이라도 좋다.

교육의 단계에서 문제를 확실하게 드러내면 그것은 단순히 부정적 감정의 토로가 아니라 내 자신을 '이해'하는 시간이 된다. 바로 이때가 자신의 긍정에너지를 느끼게 되는 단계이다.

이 단계에서는 전문성이 요구된다. 실제로 멘토가 전문가가 아니라면 수다 정도로 또는 한번 고백한 해프닝으로 끝날 가능성이 높아진다. 그래서 3단계 교육의 단계는 전문가만이 이끌 수 있는 단계이기도 하다.

"그림을 그리고 보니 내가 얼굴이 빨개졌던 것은 혼날 것 같은 두려움이었던 것을 알게 됐어요. 그림 속의 손을 보니 어렸을 때의 나를 내가 그린 것을 깨달았어요."

이런 분석과정을 통해 어릴 때 양육자가 완벽주의자이고, 논리에 맞지 않는 이야기는 질책하고, 늘 생각하고 말하라고 혼냈으리라고 유추할 수 있다.

어린 상담자는 늘 조잘거리고 싶었던 외향적인 성격의 아이였는데, 부모님은 깊이 생각하고 말은 신중하게 해야 한다는 신념이 있었던 분들이라서 그런 교육 속에서 착하게 자란 나는 어른이 되어서도 자신의 의견을 이야기하는 것이 힘들었던 것이다.

이제 전문가는 핵심으로 깊숙이 다가간다. 결국 중년 이후에는 그런 것이 신체화로 드러났다고 해석할 수 있다. 말을 하지 못하는 날은 화가 나고 잠이 안 오는 것이다. 그래서 꼭 말하고 넘어가야 속이 풀리기도 한다.

그러다 보니 상대방은, 어느 날 문득 엉뚱하게 화내는 상대가 이상하게 보이기도 하고 상대가 뒷북을 치며 화만 낸다고 생각하게 된다.

중년 이후는 자신의 본성이 잘 드러나는 시기이다. 다시 말하면

인간은 "나답게 살지 못하면 병이 난다."는 말이 맞다. 이걸 이해하면 내 감정이 매우 쉽다.

자, 어릴 때 자란 양육 환경에서 계발하지 못한 나를 발견했다면 교육의 단계에서 극복 트레이닝을 받자. 미술치료 방법에는 매우 다양한 교육들이 있는데, 그중 하나의 예를 보자.

어릴 때의 나와 부모님을 그려보자. 그리고 내가 달고 싶은 말풍선을 달아보는 거다. 사건의 그날을 말하는 건 부모님, 그리고 내가 말하지 못해서 잠을 이루지 못했던 그 말을 그림 속의 나에게 말풍선으로 말하는 거다. 그리고 멘토 상담자와 역할을 나누어 말풍선을 읽어보자.

별것 아닌 이 그림과 행위는 당신에게 위로와 웃음을 준다.

"그렇구나, 안전하구나, 이렇게 말해도 괜찮구나."
"이렇게 말하고 나니 속이 시원하네요."
"선생님, 생각보다 너무 좋은데요."

미술치료에 대해 잘 알지 못하는 내담자들은 처음에는 이런 이야기를 많이 한다.

"뭐, 그깟 그림들이 대체 무슨 위로가 되겠어?"

하지만 그렇게 말하던 그도 그림으로 그려보고 자신의 이야기를 하는 시간을 가지다 보면, 그 시간 동안 자신이 경험한 풍부하고 그 좋은 감정을 얼마간 지니게 되고 자신을 꽤 괜찮은 사람으로 인식하게 된다.

예술이라는 것은 인간의 행위 중 가장 지적이고 인간의 감성을 작업하는 과정이다. 그러다 보니 그것을 매개로 치료를 하게 되면, 인간은 비교적 쉽고 간단하게 잘 교육되어질 수밖에 없는 것이다.

4_ 변화의 단계

내가 직면했던 어려움을 고백해보고, 멘토와 함께 고백한 부분을 명료화하고, 명료화의 과정에서 지지응원을 받는 경험을 한 나는 어느새 에너지가 높아지기 시작한다.

그 문제를 디테일하게 파보기 위해, 겉으로 드러났던 행동이 과연 어떤 무의식에서 드러난 것인지 찾는 과정이 교육의 단계였다. 이 단계를 거치면서 자연스럽고 편안하고 아름다운 매체실기가 있는 미술치료를 받게 된다. 그럼 점점 더 선명하게 나의 무의식을 발견하게 된다.

자신을 아는 것만으로도 나는 변화된다. 그리고 변화의 단계에 온 나는 비슷한 상황에서 '달라진 나'를 발견할 수 있다. 이 4단계를 반복해서 경험한다면 당신의 열등의식은 내려가고 자존감은 올라가 있는 긍정적 에너지의 자신과 마주서게 될 것이다.

인간의 감정을 해결하기 위해 우리는 흥미롭고 정확한 '레시피'가 필요하다. 맛있는 요리를 할 때에 우리는 재료를 준비하고 과

정을 지킨다. 온도, 시간까지 정확히 맞추고 식사의 환경까지 완벽을 기한다.

치유의 과정도 마찬가지다. 하물며 인간의 감정을 바꾸어가는 과정에 필요한 레시피라면 더욱 더 세심하고 꼼꼼한 준비가 필요하다. 시작의 과정, 중간의 과정, 그리고 내 감정을 내가 맛있게 소화해내는 그 과정의 온도와 시간까지 디테일하게 조정돼야 하는 긴 여정이다.

당신이 감정에 필요한 레시피를 경험해 보면 어느 순간 스스로 긍정의 멘토가 될 수 있다. 부모라면 구스타프 융이 제시한 이 심리 프로세싱을 경험해 보길 권한다. 충분히 자녀들의 훌륭한 멘토가 되어 줄 수 있을 것이다.

8/
7일 만에
완성하는
나

청영, Lover, 장지, 분채

놀라운 변화를 경험하는 7일간의
Magic Art self-therapy

혼자서 하는 SELF-Therapy (매일 7일간 해보는 self-therapy)

실습 1일째 (소요시간 10분)

오늘 10분을 투자하라. 가까운 문방구나 화방에 다녀오는 것이다. 그곳에서 줄 칸이 없는 자그마한 메모용 수첩과 내가 마음에 드는 펜이나 연필을 하나 고르고, 오랜만에 나만의 필통을 하나 구입해 보라. 그리고 집으로 돌아와서 내 이름의 라벨을 도구에 붙여라.

늦은 저녁 그 수첩에 오늘 내가 다녀와서 붙여본 나만의 문방도구에서 느낀 이야기나 "가는 길에 하늘이 너무 맑더라, 바람이 좋더라" 등 시시콜콜한 나만의 감정을 적어 보자.

방법이 모두 같지는 않지만, 첫날의 미션은 매일 같은 패턴에서 벗어나 메모를 시작해 보라는 것이다.

실습 2일째 <small>(소요시간 10분)</small>

내가 느끼는 감정의 색은 무엇일까? 10가지 감정을 들었을 때 연상되는 색을 칠해 보자.

우리는 흔히 감정을 뭉뚱그려서 생각한다.

"아휴, 왠지 열받네?"

이렇게 생각해 버리면 자신의 상세한 감정을 스스로 눈치 채기 어렵다. 그래서 우리는 감정을 나타내는 단어를 많이 알아야 한다. 느끼고 표현할수록 자신의 감정을 어루만지기가 편하기 때문이다. 이 작업의 주된 목적은 자신의 감정을 세분화할 줄 알아야 한다는 것이다.

감정문제를 정확히 캐치하면 그 감정을 조절할 수 있게 되고 다른 마음으로 전이하기도 쉬워진다. 인간의 행복은 마음먹기에 달려 있다.

느낌대로 빠르게 골라 색을 그어보자. 선을 모두 그어본 후 비슷한 색끼리 단어를 묶어보자.

마음이 따뜻해지는 행복

알 수 없는 불안, 초조한 불안

혼자 있는 것 같은 외로움, 이해받지 못하는 것 같은 쓸쓸함

활동감이 다운되는 것 같은 우울감, 기운나지 않는 우울감

나를 통제하지 못해 화가 나는 분노

보이지 않는 것에 대한 공포, 밤이 되면 살아나는 공포,

미래에 대한 두려운 마음

위축되는 내 마음

창의적이지 않은 지루함, 알 것 같은 지루함

해냈다 하는 성취감과 목표에 다다른 나의 감정

외로움과 불안이 같은 계열에 있다면, 자신의 마음에서 외로움을 느낄 때 나도 모르게 불안이 오는 것으로 해석해도 좋다.

비슷한 색끼리 놓인 단어에 대해 정말 그러한지, 아닌 것 같은지, 한번 생각해 본다. 나의 작은 수첩에 비슷한 색의 단어를 나열해 본다. 그리고 짧은 느낌을 적어 놓자.

작업 후 나의 마음은 10분 동안 힐링하는 것이다. 나의 관심도가 10분이기 때문에 가능하다.

실습 3일째 (소요시간 10분)

내 관심을 가장 끄는 일은 무엇인가?
내가 집중하는 일은 있는가?

나의 작은 수첩에 적어 보자.

나의 관심은 자녀교육에 집중하는 것일 수도 있고, 하고 있는 일
일 수도 있다.
매일 하는 운동이 될 수도 있다.
독서가 삶의 관심일 수도 있다.
그림을 그리는 것일 수도 있다.
개인의 관심사라는 것은 다양하고 자신만의 것이다.

적어 보았는가?
어떤가?
있나?
집중하는 관심사가 있는가?

그러면 그 관심에 만족하는가?
집중하는 그것이 꽤 만족스러운가?

집중하고 있는 그것을 생각하면서 아래에 선을 따라 색을 골라
그어보자.

자신의 색을 칠한 후 실습 2일째 채색했던 감정의 색 중 어떤 감정의 색과 닮아 있는가를 비교해 보자. 그것이 지금 집중하는 것에 대한 마음의 상태이다.

물론 다르게 나올 수도 있다. 중요한 것은 지금 집중하고 있는 관심의 감정이 우울이나 고독일지라도 당신은 지금 행복한 상태라는 점이다. 인간은 집중하는 그 무엇인가가 있다는 사실이 행복한 것이다.

"나는 별 관심사가 없는 것 같은데?", "글쎄 나는 이것도 저것도 적당히 하고 있는 것 같아."라는 답이 나오고 색을 칠하지 못했다면, 지금의 생활 패턴과 환경에서 벗어나 나를 찾는 프로젝트를 해야 한다.

3일째는 진단을 스스로 해보는 날이다.

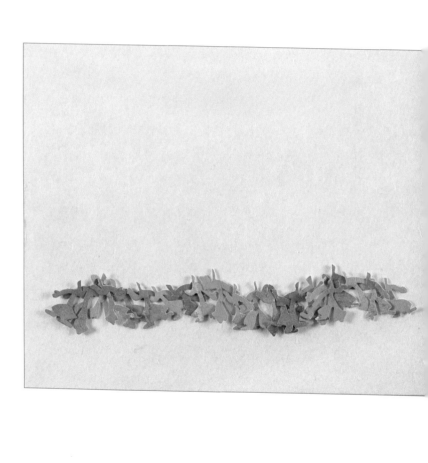

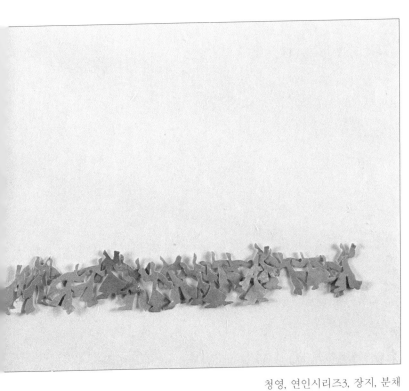

청영, 연인시리즈3, 장지, 분채

실습 4일째 (소요시간 10분)

"나는 나다."
4일차 실습은 자화상 그리기 프로그램이다.

- **준비도구** : 거울, 펜(붓펜, 싸인펜 종류가 좋다. 촉이 너무 얇지 않은 것으로 선택하기)
 - "나의 얼굴은 진실하고, 나의 마음은 아름답다."를 두 번 외치면서 거울을 본다.

펜을 들고 종이 위에 내 얼굴 중 맘에 드는 부분부터 선을 그어간다. 단, 펜을 종이에서 떼지 않는 것을 원칙으로 한다.
눈에서 코를 그리려면 그렸던 자리에서 다시 선을 그리기도 해야 하고 쓸데없는 연결선을 그려야 할 것이다. 그래, 그렇게 거울에 비친 나를 그려 보자.
자신의 사인까지 연결에서 그려 보자. 이때 손목의 힘을 빼고 선을 긋는 것이 포인트다.

〈자화상 그리기 실습〉

완성된 자화상을 보라. 신기하게도 닮아 있을 것이다. 색을 넣고 싶은 경우 칼등이나 나무 바(bar)로 파스텔을 갈아서 살살 입혀보라.

머리나 포인트 색만 넣어라.

내가 좋아하는 색을 선택해 원 포인트로 넣어보면 더욱 좋다.

자화상 그리기는 자신의 존엄한 가치를 스스로 인지하는 자존감 프로그램이다. 자신은 누구와 비교될 수 없는 존엄하고 유일한 존재이다.

4일째에 당신과 함께한 10분 드로잉은 나라는 사람이 개성 있는 존재임을 스스로 인식하는 프로그램 단계이다.(1인1책의 김준호 대표의 자화상은 이 기법으로 작업한 예이다.)

실습 5일째 (소요시간 10분)

자존감이 올라가 있는 당신을 느끼는가?
그것을 어떻게 아느냐고?

누군가에게 자신의 드로잉 작업을 이야기하고 있다면 자화상 그리기를 시도할 수 있는 사람이 돼 있는 것이다.

신기한 체험을 한 다음에는 가족에게 방법을 가르쳐 주자. 책을 펼쳐놓고 페이퍼를 준비하고 가까운 사람에게 자화상 그리기를 도와주면 된다. 그리고 사소한 감정을 이야기하며 "하하 호호" 웃어 보자.
나 혼자만의 자존감이 아니라 타인에게 도움이 되는, 그리고 정보를 제공하는 자신을 느낄 수 있다.

무엇이라도 가까운 누군가에게 정보를 제공하라. 나의 정서를 맘껏 드러내며 자연스럽게 대화해 보라. 정말 즐거운 힐링이 될 것이다.

실습 5일째는 '나누는 과정'이다. 그러니 아낌없이 나누어 보자. 자화상 그리기를 나눈다면 최고의 경험을 할 수 있다. 그렇게 자신의 쓰임을 경험하라.

실습 6일째 (소요시간 10분)

성장카드 만들어 보기

• 준비물 : 엽서 정도 되는 종이 5장, 내가 좋아하는 채색도구

매슬로우는 개인이 성장가치를 실현하지 못하면 메타 병리에 빠진다고 하였다. 그러면서 성장가치 목록을 제시하고 있다. 이 단계에서는 내가 중요하다고 생각하는 성장가치에 대해 생각해 볼 수 있도록 정리할 것이다.

먼저 자신이 선택한 성장가치를 나만의 단어로 쓴 후에 그 의미를 정의하면 된다. 필자 스스로 생각해 보니 떠오른 가치 있는 일이 '현명한 돌봄'이다. 그렇다면 한 장의 카드에 '현명한 돌봄'이라고 쓴 후에 그 단어의 뜻에 대해 스스로 정의를 내려본다.

예) "현명한 돌봄: 아이의 정서에 맞게 안전하게 케어하는 일"

이런 식으로 자신의 정의를 자유롭게 써 보는 것이다. 그리고 그에 맞는 스토리를 색이나 그림으로 꾸며 보면 된다. 성장가치 카드를 4~5가지 정도로 만들어 보자.

카드를 작성하면 그것이 당신에게 앞으로 살아가는 가치가 될 것이고, 자신의 이념이 새롭게 생긴 것처럼 뿌듯함을 느낄 수 있을 것이다.

나 또한 이 성장카드를 많이 만들어 보았다. 만들어 보면 자신 안에 훈훈한 성장가치 신념이 생길 것이다. 인간은 말하고 쓴 그대로 되게 하는 기운을 가진 존재이다.

청영, 연인, 장지, 먹

실습 7일째 <small>(소요시간 10분)</small>

성장카드와 자화상 작업을 해본 나는 무언가 성취감을 느끼게 된다. 자신의 작은 수첩에 7일간의 경험에 대한 나의 마음을 소소하고 편하게 적어 보자.

7일의 실습을 모두 해낸 당신은 이미 달라져 있을 것이다. 한 가지 주제였던 '나의 정체성'에 대해 7일을 꾸준히 생각한 당신은 이미 자신에 대해 객관적으로 바라볼 수 있는 자료가 생겼다. 그래서 7일 전의 당신과는 다르다. 그리고 당신의 성장카드대로 움직이는 신기한 기운을 느끼게 된다.

7일간 매일 조금씩 변화를 이끌어 온 당신! 자신에 대해 생각하고 스스로 이해하고 다독이는 그 시간은 자기이해와 자기성장을 주는 소중한 시간이었다. 당신은 7일 동안 미루지 않고 이 모든 일을 끝마칠 정도로 성장했다.

이제 당신은 무엇이라도 힐링 타임 100시간을 경험할 준비가 되

어 있다. 그러니 지금 시작하라. 원하는 것으로 100시간을 힐링
하라.

에필로그

행복하게 살아간다는 것은 무엇일까?

무언가에 몰입하고 그것으로부터 충분한 만족을 느껴본다면 그 어떤 어려움이 내 인생에 찾아와도 두려움 없이 버틸 힘이 생긴다. 예술은 그런 힘을 인간에게 준다.

그림을 그린다는 것은 내가 무엇을 바라보고 있는가를 보여주는 일이기 때문에 늘 내 앞에 내가 서 있다. 그러니 혼자 있어도 외롭지 않은 것이다.

그림을 그리는 그 순간은 신경증으로 예민해진 사람일지라도 느긋함과 편안함을 느낄 수밖에 없다. 그리고 그 순간을 매우 짧게 경험했을지라도 지속적으로 경험하고 느낀다면 어느새 내가 사는 세상은 바뀌어 있을 것이다.

헤르만 헤세는 책도 많이 남겼지만 그에 못지않게 그림도 많이

그렸다. 헤세만의 스타일이 묻어나는 아름다운 그림들이다.

누구보다 자신과의 싸움에서 전투적으로 사투를 벌인 중년의 시기에, 서정적이고 서사적인 그림을 그리며 자신의 신경증을 극복했다고 당당히 말하고 그 사실을 기록하고 간 헤세는 진정한 지성인이며 아티스트(artist)였다.

우리들은 자신의 정신상담 기록이 다른 사람들에게 알려질까봐 두려워하는 경우가 많다. 그렇지만 조금만 다르게 생각하면, 상담을 받거나 미술치료를 받는 것을 굳이 감추어야 할 이유는 없다. 이 모든 것은 인간의 가장 지적인 욕구에서 오는 정서적인 행위이기 때문이다.

중년 이후의 삶이라면 누구나 인생은 늘 위기이고 고독하고 불안하다. 예외는 없다. 그것은 지극히 당연한 인간의 감정이다.

어느 순간 우리에게 찾아온 심리적 괴로움이 있을 때 헤르만 헤세처럼 자신의 신경증을 인정하고 그것을 극복하기 위해 당당하게 도전해 보자. 자신의 심리상태를 감추고 두려워할 것이 아니

라 그것을 정면으로 바라보고 도전할 때 우리 인생은 또 다른 행복 터닝 포인트를 맞이할 수 있을 것이다.

헤르만 헤세의 신경증 증세가 없었다면 그는 소설가로만 남았을 것이다. 그의 아름다운 그림들은 그의 정신적 안정제이기도 했지만 그를 화가로 기억하는 많은 이들에게 위로를 주고 희망을 준다.

그래서 화가 헤르만 헤세는 지금을 살아가는 우리에게 소중하고 꼭 필요하다. 나에게 필요하고 당신에게 필요하다.

그리하여 다시 한 번 당부한다. 그림으로 자신과 마주하며 새로운 자신을 만나길.

"헤르만 헤세처럼 그려라!"

김청영

지은이 김청영

대학에서 미술을 전공한 후 ARTIST로 활동하면서 오랜 기간 미술교육을 하다가 심리학에 매료, 대학원에서 예술치료를 공부하였다.
현재 잠재성향 Solve Therapy(잠재성향을 마음으로 풀어내는 공간) 기관인 "스튜디오 MAUUM(마음)"을 운영하면서, 어린 자녀를 둔 학부모의 진로 로드맵부터 중년 이후의 심리를 스스로 이해할 수 있도록 돕는 마음 프로그램을 진행하고 있다.
또한 작가인 헤르만 헤세와 정신의학자인 구스타프 융이 선택한 "그림"이라는 코드에서 강렬한 영감을 얻어 현장에서 활용하고 있다.

e-mail : cj1228@hanmail.net
blog : blog.naver.com/studio_mauum

헤르만 헤세처럼 그려라

초판 1쇄 인쇄 2018년 12월 20일 | 초판 1쇄 발행 2018년 12월 28일
지은이 김청영 | 펴낸이 김시열
펴낸곳 도서출판 자유문고
 (02832) 서울시 성북구 동소문로 67-1 성심빌딩 3층
 전화 (02) 2637-8988 | 팩스 (02) 2676-9759
ISBN 978-89-7030-135-8 03600 값 14,800원
http://cafe.daum.net/jayumungo (도서출판 자유문고)